내가
사랑한
미술관

내가 사랑한 미술관
국립현대미술관 덕수궁관 20주년 기념전:
근대의 걸작

Birth of the Modern Art Museum:
Art and Architecture of MMCA Deoksugung

국립현대미술관 덕수궁관
2018년 5월 3일 – 2018년 10월 14일

National Museum of Modern and Contemporary Art, Deoksugung

3 May 2018 – 14 October 2018

| 국립현대미술관 |

학예총괄	강승완
기획 및 진행	김인혜, 배원정
건축부분 기획	김종헌, 강성원
코디네이션	임초롱
운송 및 설치	명이식, 이경미
전시 디자인	최유진
그래픽 디자인	원성연
공간조성	한명희
보존수복	범대건, 박소현, 최점복, 최혜송, 윤보경, 조민애, 한예빈
작품출납	권성오, 박은해
아카이브	이지희, 박나라보라
홍보	이성희, 윤승연, 이기석, 김은아, 기성미, 신나래, 김상헌, 최지희
교육	조장은, 문혜정, 전상아, 조혜리

주최 MMCA 국립현대미술관

후원 TV조선

감사의 말씀

국립고궁박물관, 국립중앙박물관, 국립중앙도서관,
서울역사박물관, 하마마츠시립중앙도서관,
한국정책방송원, 한국학중앙연구원 장서각
이구열, 정준모, 황정수 그리고 작가 및 유족분들께
감사의 말씀을 드립니다.

내가
사랑한
미술관

국립현대미술관 덕수궁관 20주년 기념전
근대의 걸작

Birth of the Modern Art Museum
Art and Architecture of MMCA Deoksugung

MISULMUNHWA

일러두기

- 이 책에 나오는 인명 및 고유명사는 외래어 표기법에 준하여 표기하는 것을 원칙으로 한다.
- 작품은 〈 〉, 전시 제목은 《 》로 표시한다.
- 작품과 글의 영문 제목은 이탤릭체로 표시한다.
- 작품 제목의 경우, 작품이 처음 발표될 때의 제목을 확인할 수 있을 경우 이에 따르고,
 그렇지 않은 경우 관습적으로 사용되는 제목을 사용한다.

Contents

인사말

올해는 1938년 '덕수궁미술관(이왕가미술관)'이 건립된 지 80주년 되는 해이자, 근대 미술을 중점적으로 다루고 있는 국립현대미술관 덕수궁관이 개관한 지 20주년을 맞이하는 뜻깊은 해입니다. 이번 전시는 이를 기념하기 위한 것으로, 그간 한국 근대 미술의 전개에 있어서 산파의 역할을 해온 덕수궁관의 정체성과 특징을 드러내는 데에 초점을 맞추었습니다.

미술관의 개관 이후 수집된 대표적인 근대 미술 작품들을 총망라하여 그 아름다움을 재확인함은 물론, 작품의 탄생에서부터 공공의 유산으로 남겨지기까지의 이력을 추적하고 밝히는 자리이기도 합니다. 소장품은 미술관의 위상과 기능을 평가할 수 있는 중요한 기준이자 정체성을 이루는 뼈대이기에 과거 소장품 수집의 양상과 역사를 살펴보는 것은 향후 근대 미술품 수집의 체계적인 계획을 세우는 데에도 일조할 것입니다.

과거 덕수궁미술관이 처음 세워졌을 때 덕수궁 석조전의 동관(東館, 前 고종 집무실/처소)은 일본의 근대 미술품으로, 서관(西館, 現 덕수궁관)은 한국의 근대 미술품 대신 조선시대 이전의 고(古) 미술품들로만 채워졌습니다. 석조전 양관(兩館)에서 열린 전시의 기저에 깔린 이데올로기는 지배 및 피지배의 식민지적 메시지를 반영한 것이었습니다. 이에 이번 전시에서는 그동안 국립현대미술관이 수집, 소장해온 한국 근대 미술의 걸작들을 미술사적, 미학적 맥락에서 재조명하고 전시함으로써, 당시에는 이루어지지 못했던 이상적인

foreword

In 2018, we celebrate the 80th anniversary of the opening of MMCA Deoksugung, which originally opened as the Yi Royal Family Museum of Art in 1938, as well as the 20th anniversary of the opening of MMCA Deoksugung in 1998, the venue dedicated to the exhibition of modern art. To commemorate these two significant events, this exhibition explores the identity and characteristics of MMCA Deoksugung, the building and the institution, which has been a crucial catalyst for the development of Korean modern art.

It is impossible to assess the status and function of any museum without considering its collection, that should function as the dorsal spine of its identity. Thus, this exhibition provides the opportunity to display some of the most outstanding works that define Korean modern art collected by the museum. In this way, we can not only reconfirm the value and significance of these representative artworks, but also trace the journey of a masterpiece from its creation to its recognition as a cultural treasure.

When MMCA Deoksugung first opened its doors, the East Hall of 'Seokjojeon' (the former residency of Emperor Gojong) was filled with modern Japanese artworks, while the West Hall, the current MMCA Deoksugung, displayed arts and crafts prior to the Joseon Dynasty, excluding Korean work of the time and the subjacent ideology of the exhibitions held at both halls delivered a clear colonial message of dominant and dominated culture. Today, however, MMCA is dedicated to upholding the fundamental ideal of a museum, which was not realized at that time. Thus, this exhibition takes a closer look at vari-

미술관의 모습을 현재적 시점에서 재현하고자 하였습니다. 안중식, 고희동, 오지호, 김환기, 박수근, 이중섭 등 한국의 대가 70여 명의 대표작 100여 점을 통해 근대 미술의 진면목과 성격이 드러날 것입니다.

이와 함께 1938년 일본의 건축가 나카무라 요시헤이의 설계로 준공된 소장품의 전시 장소이자 또 다른 소장품인 국립현대미술관 덕수궁관 건축물 자체의 미학적, 사회사적 의미에도 주목합니다. 이를 통해 근대 미술 소장품과 국립현대미술관 덕수궁관의 역사적 의미가 더욱 뚜렷해질 것입니다.

국립현대미술관의 4관 체제 시대를 맞이한 현재, '덕수궁관'은 앞으로도 본연의 기능을 더욱 심화해 나갈 것입니다. 국립현대미술관 근대 미술 소장품의 수집 경로와 소장 이력을 중심으로 한 이번 전시는 덕수궁관의 발전 방향과 정체성을 분명히 하는 데 의미 있는 출발이 될 것입니다.

또한 오랜 연구의 산물이자, 다양하고 비판적이며 포괄적인 관점으로 한국 근대 미술을 재정의하는 이 같은 전시를 통해 국립현대미술관이 한국 사회에서 보다 중심적인 미술기관으로 거듭나는 계기가 되기를 바랍니다.

2018년 5월
국립현대미술관장
바르토메우 마리

ous masterpieces of the MMCA collection from both an aesthetic and art historical perspective, revealing the characteristic traits of Korean modern art. The exhibition features 100 representative works by about 70 of Korea's most renowned artists, including An Jungsik, Ko Huidong, Oh Jiho, Kim Whanki, Park Sookeun, and Lee Jungseob.

At the same time, the exhibition also focuses on the qualities of the building of MMCA Deoksugung, which is an artwork in itself. Designed by the Japanese architect Nakamura Yoshihei, the building was completed in 1938. The exhibition examines the architecture and socio-historical significance of the building, which is so much more than just a venue for displaying artworks. As such, visitors will gain a deeper appreciation of the historical context and meaning of both the museum's building and its collection.

From its inception, MMCA Deoksugung has been dedicated exclusively to Korean modern art, and has continuously sought to strengthen its identity by focusing on that theme. Honoring MMCA's firm commitment to collecting and preserving Korean modern art, this exhibition will stand as a milestone defining the identity of the museum. We also hope that the exhibition constitutes a new episode in making MMCA a more central institution in the culture and the live of the Korean society.

<div align="right">

May 2018
Bartomeu Marí
Director
National Museum of Modern and Contemporary Art, Korea

</div>

전시기획 Essays

국립현대미술관 근대 미술품 컬렉션의 역사

김인혜 | 국립현대미술관 학예연구사

1.
들어가며

국립현대미술관은 1969년 10월 20일, 구 경복궁미술관 건물에서 개관하였다. 당시 '미술관'에 대한 우리들의 인식 수준은 매우 낮았던 탓에, 이 미술관은 단지 《대한민국미술전람회》(이하 《국전》)를 "잡음 없이" 열기 위한 전담 기구로 이해되었다.* 소장품은 0점, 직원은 4명에 불과한 초라한 출발이었다. 대한민국 정부가 수립되자마자 1949년부터 급하게 시작된 《국전》의 개최 장소로, 때때로 미술전람회를 열겠다는 단체에 대관을 해주는 기관으로 그 역사를 시작했던 것이다.

　국립현대미술관에 소장품이 쌓이고, 학예직 제도가 생기고, 수집, 보존, 전시, 교육 등의 분야가 특화되어 가는 것은 1986년 미술관이 과천으로 이전하면서였다. 그러나 처음 이 미술관의 명칭이 가지고 있었던 '숙명'에서 보듯이, '현대'를 기치로 국내든 국제든 '동시대'

❋
본 글의 도판 번호는
〈출품작 목록〉의 번호를
따른 것이다.

* 『경향신문』, 1969. 8. 30. 참조

의 미술과 호흡을 함께 해야 한다는 강박관념은 대단히 강하였고, 그랬기 때문에 20세기 전반기 즉 '근대'를 되돌아보려는 시도는 한참동안 논외의 대상이었다. 과거 일제 강점기의 어두운 역사를 단순히 암울하기만 한 것이 아닌 '역동적인' 시대로 재조명하려는 관점이 생겨나는 데에는, 더 많은 시간적 간격과 사회적 공감대를 필요로 했던 것 같다. 국립현대미술관 분관이 덕수궁 석조전 서관에 마련되고, 한국 '근대 미술'을 특성화한 프로그램을 본격화하기 시작한 것은 1998년 12월의 일이었던 것이다.

그렇게 '국립현대미술관 덕수궁관'*이 개관을 한 지도 꼬박 20년이 흘렀다. 그동안 이 미술관의 역할과 성과를 반추해보며, 또한 앞으로의 나아갈 길을 모색하기 위해, 일종의 '기념 전시'가 구상되었다. 미술관의 20년 역사에서 가장 중요하고 근간이 되는 일은 무엇보다 '작품 수집'에 있다. 비록 관객을 위해서 보여지는 모습은 '전시'로 집약되지만, 그다지 눈에 띄지 않는 가운데에도 미술관의 가장 핵심 업무는 '컬렉션의 구축'이라고 말할 수 있다. 어찌 보면 '전시'라는 것은 컬렉션 구축의 계기가 되는 일종의 방편이고, 때로 이번 전시의 경우처럼 '컬렉션 구축'의 결과물인 셈이다. '근대 미술'을 특화한 미술관의 개관 20주년을 맞아, 우리가 그동안 근대 미술 분야에서 어떤 작품을 어떻게 구입해 왔는지를 점검해 보는 것은 매우 필요하다. 이는 미술

* 1998년 개관 당시 미술관의 정식 명칭은 '덕수궁미술관'이었다. 이후 2013년 경복궁 옆 서울관이 개관하면서, '국립현대미술관 과천관', '국립현대미술관 서울관'과 조응하기 위해, '국립현대미술관 덕수궁관'으로 명칭이 변경되었다.

관이라는 공공의 장(場)에서, 우리의 자산을 들여 우리가 함께 구축한 이 새로운 자산의 가치를 공유하고 재음미하는 즐거운 일이기도 하며, 동시에 앞으로 우리가 나아갈 방향을 함께 모색해 가는 기회가 될 수도 있기 때문이다.

2.
미술관의 전사(前史):
'덕수궁미술관'과
'이왕가미술관'

본격적으로 국립현대미술관의 개관 이후 근대 미술 컬렉션의 역사를 서술하기 전에, 짚고 넘어가야 할 일은 미술관의 '전사(前史)'에 해당하는 부분이다. 비록 1969년 개관시 국립현대미술관은 소장품 없이 '무(無)'에서 출발하였지만, 20세기를 통틀어 국가적 차원의 미술관 설립은 더 오래 전으로 거슬러 올라간다. 비록 일제강점기인 1938년의 일이지만, 현재의 국립현대미술관 덕수궁관 건물인 석조전 서관을 새로 지어 문을 연 '이왕가미술관'이 그것이다.

석조전 서관 건물은 일본인 건축가 나카무라 요시헤이(中村與資平, 1880-1963)의 설계로 1938년 3월 준공되었다. 국립고궁박물관과 일본 하마마츠시립중앙도서관에 보관 중인 이 건축물의 각종 설계도면과 문서를 통해 보면, 당시 이 프로젝트를 추진할 때의 건축물 이름은 '덕

수궁미술관'이었다. 이후 1938년 6월 미술관이 문을 열었을 때에는 '이왕가미술관'으로 정식 명칭이 부여되었다.[*] 이왕가미술관은 원래 1933년부터 박물관으로 쓰이던 석조전 동관을 연결, 확장하여, 처음부터 미술관의 용도로 설계된 '근대 미술관' 건축의 전범이 되었다. 이 두 개의 건물을 이어, 석조전 동관에는 이왕직에서 꾸준히 사들인 일본 근대 미술품을 전시하고, 석조전 서관에는 창덕궁박물관에서 보관되고 있던 한국 전통유물들을 전시하게 되었다.

이 건축물에 대한 건축 미학적 접근은 이번 전시에서 새로 조명되는 부분이다. 국가적 차원에서 야심차게 추진된 프로젝트인 만큼, 설계자는 19세기 이후 유행하던 신고전주의의 엄격하고 엄정한 건축 원리를 철저히 도입하였고, 실내 인테리어의 측면에서는 모더니즘의 단순하고 균형 잡힌 시각 원리를 첨가하였다. 오랫동안 수많은 사람들이 이 건물을 드나들면서도, 단지 머물고 생활할 뿐 제대로 '인식'하지 못했던 건축물의 특징을 다각적으로 살펴보는 것은 흥미로운 일일 것이다. 이에 대해서는 이 도록에 수록된 김종헌 교수의 글을 참고할 수 있을 것이다.

그러나 이 건축물이 아무리 완벽한 규격성의 실현물이라 하더라도, 이것이 지어지게 된 정치적, 사회문화적 맥락에 대한 이해가 선행되지 않으면 안 될 것이다. 원래 대한제국의 황실이 보유하고 있던 많

[*] '이왕가'라는 명칭에는 대한제국 황제였던 조선 황실의 위상을 깎아내리고, 조선 황실을 일본 황실에 편입된 왕공족의 일개 가문으로 격하하려는 의도가 담겨 있다.

은 재산을 관리하던 '이왕직'이라는 일제 강점기의 국가 조직이 있었고, 고종과 순종이 모두 승하한 시점에 '이왕직'은 일본인 관료들에 의해 주도되는 상황에 놓여 있었다. 1930년대 일본인들의 조선 관광을 정책적으로 독려하는 분위기 속에서 조선 왕궁들은 '볼거리'로 전락하는 과정을 겪어야 했으며, 1931년부터 시작된 덕수궁 공원화 계획에 따라, 덕수궁에는 미술관뿐 아니라 동물원과 스케이트장 등 체육시설이 들어섰다. 또한, 당대 미술 경향을 반영한 '현대' 미술관을 지어달라는 일본인 미술가들의 치솟는 요구를 충족시키면서, 이왕직의 예산으로 사들인 이들의 작품을 전시하는 공간으로 일본이 아닌 조선이 선택되었던 사정도 결코 유쾌한 일은 아니다. 더구나 일본인 당대 작가들의 근대작품을 하나의 건물에, 한국의 전통공예품과 유물을 다른 건물에 배치함으로써, 한편으로는 '내선일체'의 주장을 가시화하는 동시에, 다른 한편으로는 두 국가의 발전 단계를 극명하게 대조시키는 발상 또한 의도적이었다고 할 수 있다. 당시로서는, 마치 사회진화론의 우위를 일본의 근대 미술 작품들이 예시적으로 보여준다고 인식되었을지도 모를 일이기 때문이다. 무엇보다 1938년이라는 시점은 일본이 노골적으로 군국주의 분위기를 고조해가던 때로, 만주와 중국으로의 진출을 향한 교두보로 경성이 십분 활용되고 있을 때, 일종의 '문화 첨병'과 같은 장치가 왕궁에 끼어들어 왔다는 사실은 매우 씁쓸한 일이다.

이러한 맥락 속에서 1938년 '이왕가미술관'은 개관을 맞았다. 그리고 이 시기 전후 이왕직에서 구입했던 것으로 보이는《조선미술전

람회》 출품작 일부는 해방 후 황실 재산을 관리하던 문화재청의 창덕궁에 보관되다가 1970-80년대에 걸쳐 총 5점이 국립현대미술관으로 이관되었다. 이영일의 〈시골소녀〉(1929년 선전 입선, 작품 01), 김주경의 〈북악산을 배경으로 한 풍경〉(1927년 선전 특선, 작품 11), 이마동의 〈남자〉(1932년 선전 특선, 작품 06), 이갑경의 〈격자무늬의 옷을 입은 여인〉(1937년 선전 입선), 심형구의 〈포즈〉(1939년 선전 입선, 작품 10)가 이에 해당한다.* 한편, 단지 이 5점의 작품은 이왕가미술관과 국립현대미술관의 역사를 '연결'시켜주는 매개일 뿐이다. 이왕직이 사들였던, 다른 대부분의 일본 근대 미술품들은 해방 후 '덕수궁미술관'이라는 이름으로 명맥을 유지하던 문화재관리국 소속의 미술관에 보존되다가, 1968년 이 기관이 문화공보부 산하 국립박물관에 흡수 통합되면서 현재 모두 국립중앙박물관의 소장품이 되었기 때문이다. 그렇게 흡수 통합이 마무리된 후인 1969년, '현대'를 표방하며 소장품 없이 문을 연 국립현대미술관은 미술에 대한 척박한 이해 속에서 지난한 소장품 구축의 역사를 시작하게 되었다.

* 이들 작품 중 이영일, 김주경, 이마동의 작품은 이왕가에서 매상하였다는 신문기사를 통해, 확실히 이왕직의 구입이 확인되는 작품이다. 창덕궁에서 보관되다가 국립현대미술관으로 이관된 배경을 고려할 때, 이갑경, 심형구의 작품도 이왕가의 구입품이 아닐까 추정된다.

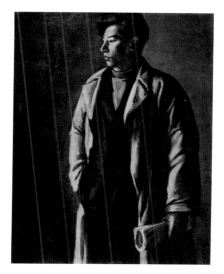

작품 06.
이마동, 〈남자〉, 1931, 캔버스에 유채, 115×87cm

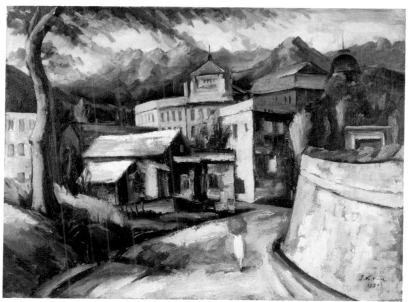

작품 11. 김주경, 〈북악산을 배경으로 한 풍경〉, 1927, 캔버스에 유채, 97.5×130.5cm

3.
1969년 국립현대미술관 개관과
1972년 《한국근대미술 60년》전

앞서도 언급했지만, 1969년 경복궁에서 국립현대미술관의 개관과 동시에 열었던 전시는 제18회 《대한민국미술전람회》였다. 그 후 '미술관'의 이름에 걸맞은 제대로 된 개관전이 열리게 된 것은 개관 후 3년이 지난 1972년 6월의 일이었다. 《한국근대미술 60년》전이 바로 그것이다(전시기간: 1972년 6월 27일-7월 26일).

이 전시는 일제 강점기와 해방, 한국전쟁을 거쳐 당시 생존해 있던 몇몇 근대 미술 작가들에게는 평생에 잊지 못할 감격스러운 순간이었다. 김은호, 김경승, 김세중, 김인승, 김충현, 도상봉, 손재형, 이대원, 이마동, 이유태 등의 작가들이 '위원'으로 참여하였고, 이경성, 이구열, 최순우, 유근준 등 미술이론가들이 함께 준비했던 이 전시는 명실상부한 한국 근대 미술의 '첫 기획전'이었다. 작가 혹은 유족이 보관하고 있던 수많은 근대 작품들을 모으기 위해, 전시가 열리기 전 기자간담회를 열어 언론에 전시의 준비상황을 소개하고, 작품 소장가들이 미술관으로 연락을 취해줄 것을 당부했다. 이러한 '언론 플레이'는 전시 중에도 계속됨으로써, 전시기간과 심지어 그 이후에도 많은 작품들이 추가 발굴되는 성과를 이루었다. 결국 한국화 200점, 유화 277점, 서예 58점, 조각 29점 등 총 564점의 작품이 전시에 출품되었는데, 전시장을 가득 채우고도 공간이 부족하여, 일부 작

품은 나누어서 전시되기도 했다. 전시의 공식 도록은 전시 종료 후인 1973년 2월에야 발간되었는데, 여기 수록된 작품은 출품작을 재엄선, 총 217점의 이미지를 포함하고 있다. 국립현대미술관은 1972년 이후에도 꾸준히 이 도록에 수록된 작품들을 수집하였는데, 도록 수록작 총 217점 중 2018년 현재 국립현대미술관의 소장품이 된 작품은 총 46점에 이른다.

즉, 이 전시는 미술관 '전시'의 역사에서 중요한 이정표가 될 뿐만 아니라, 이 전시를 통해 수많은 작품이 발굴되고 지속적으로 미술관의 소장품으로 구입되었다는 점에서, 미술관 근대 미술 컬렉션의 '초석'이 되었다고 말할 수 있다. 무엇보다 당시에 군 출신으로 알려진 장상규 관장의 업적은 특기할 만한데, 그는 1972년 특별 예산을 추가 확보하여, 그해 작품 구입비를 총 1천 5백만 원 교부받는 데 힘썼으며, 1972년 한 해에만 근대 미술품 총 28점이 구입될 수 있도록 했다. 1972년 전시 즈음하여 국립현대미술관에 수집된 작품으로는 이종우의 〈인형이 있는 정물〉(작품 05), 이중섭의 〈투계〉(작품 16), 박수근의 〈할아버지와 손자〉(작품 17)(이상 1971년 12월 구입), 고희동의 〈자화상〉(작품 03), 구본웅의 〈친구의 초상〉(작품 12), 김종태의 〈노란 저고리〉(작품 04), 장욱진의 〈까치〉(작품 15), 김환기의 〈론도〉(작품 13)(이상 1972년 구입) 등인데, 이들은 지금까지 수십 년간 한국의 미술 교과서에 반복적으로 수록됨으로써, 한국인의 뇌리 속에 확실하게 각인된 작품들이다.

작품 15.
장욱진, 〈까치〉, 1958, 캔버스에 유채, 40×31cm

작품 16. 이중섭, 〈투계〉, 1955, 종이에 유채, 28.5×40.5cm

4.
1973년-98년:
기증을 통한
컬렉션 구축

1972년 6월, 덕수궁 석조전 두 건물을 사용하고 있던 국립박물관 (1972년 7월부터 공식 명칭이 '국립중앙박물관'으로 변경됨)이 경복궁의 신축 건물로 이전해 갔다. 이로써 석조전 서관의 중앙홀을 지키고 있던 고려 철불이 광목에 휘감겨 이전해 가는 장면이 대한뉴스에 보도되기도 했다. 그 후 1973년 7월, 경복궁에 있던 국립현대미술관이 덕수궁 석조전으로 이전해 왔다.

국립현대미술관은 1986년 과천의 신축 건물로 다시 이전해 갈 때까지 약 13년간 덕수궁 석조전에 자리를 잡았다. 매년 국전이 열리고, 상당히 현대적인 감각의 전시들이 개최되었던 이 덕수궁 시기를 기억하는 이들이 아직도 상당히 많은 것 같다. 그러나 이 덕수궁 시기에도, 1986년 시작된 과천 시기에도, 국립현대미술관의 '근대 미술' 수집을 위한 노력은 상대적으로 높지 않았던 것이 사실이다. 1986년 이전까지는 예산이 적었던 것이 가장 큰 이유였다. 그리고 과천으로 이전해 가면서, 작품 구입비가 10배로 증가한 10억에 달했던 적도 있었으나, 이 무렵 미술관의 관심은 기관의 수준을 제대로 국내적, 국제적 '현대' 미술에 보조를 맞출 수 있는 단계로 끌어올리는 데에 집중되어 있었다. 즉, 미술관은 이미 가격이 치솟은 한국의 근대 미술 작품을 사지 않는 대신,

1960-70년대 이후의 한국 작품을 합리적인 가격으로 구입하는 데에 더 골몰했던 것이다. 일부 20세기 서양 작품을 구입하면서 말이다.

따라서, 근대 미술 컬렉션의 역사를 조망할 때, 이 시기 수집된 미술관의 대표적인 근대작품들은 거의 '관리전환'과 '기증'에 의존한 것이었다고 해도 과언이 아니다. 앞서 언급한 대로, 창덕궁에 보관되던 이왕직 소장 근대 미술품 5점의 이관이 1975년과 1981년 두 차례에 걸쳐 이루어졌다. 김인승의 〈홍선(紅扇)〉(작품 08)이 대통령 비서실로부터 1985년 이관되었으며, 류경채의 〈폐림지 근방〉(작품 76), 최영림의 〈여인의 일지〉(작품 77)를 포함한 대량의 국전 수상작들이 문화예술진흥원을 거쳐 1987년 국립현대미술관으로 이관되었다. 장우성의 〈귀목〉(작품 49)은 조달청으로부터 1998년 관리전환받은 것이다.

기증 중에서는 먼저 화랑의 기증을 주목해볼 수 있는데, 이중섭의 〈부부〉(작품 28)는 1972년 작가의 대규모 회고전 때 현대 화랑에 의해 기증된 것이고, 이상범의 〈초동(初冬)〉(작품 19)은 1977년 동산방 화랑의 기증품이다.* 무엇보다 이 시기 이루어진 작가 혹은 유족의 기증은 참으로 눈부신 것이었는데, 1982년 작고한 오지호의 작품이 그의 뜻을 따른 유족들에 의해 총 34점이나 미술관에 기증된 사실이 가장 눈에 띈다. 〈남향집〉(작품 21), 〈처의 상〉 등이 모두 이때 기증되었다. 또한 김환기의 작품은 1974년 그의 작고 후 이듬해 국립현대미술관에

* 근대 작품이 주를 이루지는 않지만, 1980년대부터 최근까지도 계속된 원화랑과 부산 공간 화랑의 작품 대량 기증도 특별히 기록해 두고 싶다.

작품 08.
김인승, 〈홍선(紅扇)〉, 1954, 캔버스에 유채, 96×70cm

작품 76. 류경채, 〈폐림지 근방〉, 1949, 캔버스에 유채, 94×129cm

서《유작전》이 열리면서, 부인 김향안 여사에 의해 기증되었다. 지금은 구입할 수 없을 만큼 높은 가격이 되어 있는 〈운월〉, 〈여름달밤〉(작품 29), 〈달 두 개〉(작품 30) 등이 이에 해당하는데, 이 중 〈운월〉과 〈여름달밤〉은 1963년 《상파울로 비엔날레》에 출품된 작가의 대표작들이었다. 납,월북작가 해금 조치가 공식화되기 전인 1985년 임군홍의 작품이 대거 공개되고, 총 5점이 기증된 사실도 의미 있는 일이었다. 이동훈, 김세용 등의 작품이 대량 기증된 것 또한 각각 1985년, 1992년의 일로 특기할 만하다. 또한 임용련의 〈에르블레 풍경〉(작품 24) 등 소중한 근대 미술 작품이 새롭게 발굴되어 기증을 통해 공공의 유산으로 남겨지게 된 사례는 감동적인 일화로 신문에 소개되기도 했다.

　그러나 1986년 문을 연 약 14,000m² 규모의 과천 전시관을 채운다는 생각으로 대대적인 기증 및 관리전환 노력이 일정 부분 성공했음에도 불구하고, 근대 미술 걸작들의 적극적인 구입이 상대적으로 미진했던 점은 아쉬운 일이다. 더구나 과천관의 미션은 무엇보다 '미술관' 본연의 기능(수집뿐 아니라 조사, 연구, 보존, 전시, 교육 등)을 충실히 하고, 국제적인 수준으로 '동시대'에 발맞추어 나가는 종합미술관을 만드는 것이었는데, 이를 달성하는 것은 벅찬 일이었다. 미술관 내부적으로도 그리고 사회 전반에 있어서도, 우리가 일제 강점기와 한국전쟁기, 즉 20세기 전반기를 반성적, 회고적으로 되돌아보아야 할 당위성과 심적 여유가 생긴 것은 좀 더 긴 시간을 필요로 하는 일이었던 것이다.

작품 29.
김환기, 〈여름달밤〉 1961, 캔버스에 유채,
194×145.5cm

작품 30. 김환기, 〈달 두 개〉 1961, 캔버스에 유채, 130×193cm

5.
1998년 국립현대미술관
덕수궁관 개관과
"다시 찾은 근대 미술"

1998년 12월, '한국 근대 미술 전문화 및 특성화'를 표방하며 국립현대미술관 덕수궁관이 문을 열었다. 그리고 개관전의 제목은 현실적으로도 또한 상징적으로도 의미심장하게, 《다시 찾은 근대 미술》이라고 이름 붙여졌다.

　이 전시는 《근대를 보는 눈: 유화》, 《근대를 보는 눈: 수묵·채색화》, 《근대를 보는 눈: 조각》, 《근대를 보는 눈: 공예》 등 총 4개의 시리즈 전시와 연속선상에 놓여 있었다. 원래 《근대를 보는 눈》 시리즈 중 유화편과 수묵·채색화편이 1997-98년부터 국립현대미술관 과천관에서 열렸는데, 이 전시를 준비하는 과정과 석조전 서관에 미술관 분관을 설립하는 일이 병행해서 진행되었다. 당시 문화재관리국과 국립국어연구원 등이 덕수궁 석조전을 사무실로 활용하고 있었는데, 문화재관리국이 대전 청사로 이전하면서 건물의 활용 문제가 대두되고 있었다. 이에 국립현대미술관 최만린 관장, 문화관광부에서 파견된 행정 관료였던 김종문 국장, 성문모 과장, 그리고 미술관의 정준모 학예실장, 김희대 학예연구관 등이 미술관 분관 건립의 당위성을 주장하며 급박하게 업무를 추진, 문화관광부의 최종 결정을 이끌어내었다. 따라서 개관전 자체는 여건상 급히 준비될 수밖에 없었다. 그러나 이

미 오랜 준비 기간을 거쳐 개막했던 《근대를 보는 눈》 유화편과 수묵·채색화편이 있었기에, 이 전시들의 경험과 성과를 십분 반영하여, 《다시 찾은 근대 미술》전이 1998년 12월 개막될 수 있었다. 당시 개막식에는 김종필 국무총리, 신낙균 문화관광부 장관이 참석하여 기념사를 하였다. 이 전시의 폐막 직후 미술관은 6개월간 문을 닫고 전시장 내부 공사를 진행하였다. 그리고 다시 문을 연 것은 1999년 8월, 《근대를 보는 눈: 조각》전을 통해서였다. 이 전시는 '덕수궁미술관'이 전시장을 단장하고 새로 문을 연 첫 번째 전시였고, 한국 근대 미술 분야에서 제대로 주목받지 못했던 조각 작품을 한자리에 모은 전시였기 때문에 언론에 대서특필되었으며, 이후 '덕수궁미술관'의 존재가 점차 대중들에게 알려지기 시작했다.

국립현대미술관 덕수궁관의 초대관장은 고 김희대 학예연구관(1958-99)이다. 그는 정준모 학예연구실장과 함께 《근대를 보는 눈》 시리즈를 주도했던 장본인으로, 수많은 근대 미술 작품을 새롭게 발굴·전시하여 덕수궁관 개관의 주역을 담당하였으나, 만 41세의 나이에 극심한 과로와 간암으로 짧은 생을 마감하였다.

김희대 초대 덕수궁미술관장을 비롯한 여러 스텝들의 노력으로, 덕수궁관이 개관하자마자 1999년과 2000년 미술관의 한국 '근대 미술' 소장품은 급격하게 늘어났다. 이 두 해에 걸쳐 미술관에서 구입·기증된 전체 작품의 수는 1999년 총 66점, 2000년 총 248점이었는데, 이 중 1960년대 이전 제작된 작품의 수는 각각 50점, 140점으로, 전체 수집 작품의 약 76% 및 56%에 달하는 양이었다. 이는 예년에 비해 상

작품 46.
이신자, 〈회고〉, 1959, 천에 염색,
85×59cm

작품 45.
백태원, 〈장식장〉, 1960, 나전칠 및 난
각, 99.7×154×29cm

당히 높은 비중을 차지했던 것으로, 대부분《근대를 보는 눈》시리즈를 통해 공개된 작품이었다는 점에서 주목된다. 안중식의 〈산수〉병풍(작품 33), 김용준의 〈다알리아와 백일홍〉(작품 43), 이인성의 〈카이유〉(작품 34) 등이 이에 해당하는데, 이들 작품은 비록 작가의 최전성기 대표작이라고 할 수는 없었지만, 새롭게 발굴되거나 재조명된 작품이 많았다는 데에 큰 의의가 있다. 무엇보다《근대를 보는 눈》시리즈를 통해 다양한 매체의 작품이 골고루 포함되었다는 점도 매우 중요하다. 김복진의 〈미륵불〉(작품 35)을 비롯하여, 김만술, 김세중, 민복진, 백문기, 차근호, 전뢰진 등의 조각이 대거 구입되었으며, 김인숙의 〈다람쥐〉, 이신자의 〈회고〉(작품 46), 백태원의 〈장식장〉(작품 45) 등 자수, 가구 등을 포함한 공예 작품들이 이때 수집되었다.

6.
덕수궁관,
20년의 궤적

국립현대미술관 덕수궁관은 1998년 개관 당시만 하더라도 정식 직제조차 없었다. 그래서 과천관의 소수 인력이 덕수궁에 '파견' 형식으로 근무하였다. 개관 후 3년이 지난 2002년 처음으로 직제안이 통과되어 신규 직원이 채용되었고, 가장 인원이 많을 때는 학예, 행정, 시설을 포함하여 총 11명에 이르렀다. 그러나 그 사이 국립현대미술관 서울

관 개관 준비에 따른 전반적인 인력 부족과 조직 구조의 변화에 따라, 현재 덕수궁관의 전담 인력은 5명에 불과하다. 또한 국립현대미술관 장의 재임 기간이 짧고, 철학과 정책의 차이가 있음에 따라, 덕수궁관의 '근대 미술' 지향점도 일관되지 못했던 것이 사실이다.

그러나 개관부터 2018년까지 20년간 국립현대미술관 덕수궁관은 유일한 한국 근대 미술 전문 국립기관의 역할을 꾸준하게 이어오고 있다. 일단, 한국의 대표 근대작가의 개인전을 통해 한 작가의 생애와 작품을 전체적으로 조망하는 기획전이 계속해서 열렸고, 전시의 성과를 토대로 작품의 구입이 병행되었다. 지금껏 덕수궁관에서 열린 근대작가 개인전은 총 33건에 달하는데, 이를 개최 연도순으로 살펴보면 다음과 같다. 노수현, 채용신, 배운성, 권옥연, 김정숙, 김기창, 전혁림, 류경채, 도상봉, 안상철, 한묵, 장우성, 정점식, 이응노, 김종영, 한락연, 서세옥, 변관식, 허건, 김보현, 최영림, 배병우, 권진규, 박노수, 임응식, 이인성, 송수남, 정영렬, 정탁영, 이쾌대, 변월룡, 이중섭, 유영국. 이들은 한국화, 서양화, 조각, 사진 등 다양한 분야의 작가들로, 근대 미술사의 서술에 중요한 역할을 담당했던 인물들이다. 이들의 개인전을 통해 작품뿐 아니라 작가 개인의 수많은 생애 자료들이 정리, 공개되었으며, 전시를 계기로 작품의 소장처를 파악하고 작품 수집으로까지 이어질 수 있었던 것은 매우 의미 있는 일이었다. 특히 송수남, 정영렬, 정탁영의 경우 대량 기증을 계기로 전시가 개최된 사례이기도 하다.

한편, 이러한 개인전과 병행하여, 작고작가 및 원로작가 드로잉전, 《대한제국 황실의 초상》, 《그리운 금강산》, 《근대의 꿈: 아이들의 초

작품 59. 성재휴, 〈고사(古寺)〉, 1947, 종이에 수묵채색, 67×127cm

작품 69. 김종찬, 〈토담집〉, 1939, 캔버스에 유채, 61×73cm

상》,《신여성, 도착하다》등 한국 근대 미술 주제전이 열렸고, 주요 근대작가들의 작품을 종합한 근대 미술 걸작전도 여러 차례 개최되어, 이를 통한 컬렉션이 추가되기도 했다.[*]

한편, 전시와는 별개로 근대 주요작가들의 작품이 연구되고 소장되는 경우도 많았는데, 이번 전시에 소개되는 김중현의 〈춘양(春陽)〉(작품 54), 최근배의 〈농악〉(작품 52), 성재휴의 〈고사(古寺)〉(작품 59), 김종태의 〈석모 주암산〉(작품 67), 김종찬의 〈토담집〉(작품 69), 장욱진의 〈독〉(작품 65) 등은 지난 20년간 개인 소장가나 유족, 혹은 경매를 통해 미술관에 들어온 중요 작품들이다.

7.
나가며

본 미술관은 2013년 과천에 미술연구센터를 개설하면서, 근대 미술을 포함한 20세기 주요 작가들의 '자료'를 본격적으로 수집하였다. 이곳에 수집된 근대기 사진 자료들을 들추다 보면, 작가들의 초상 뒤로 무수한 작품들이 걸려 있는 장면을 종종 목격하게 된다. 그렇다면, 저

[*] 국립현대미술관 덕수궁관은 한국 근대 미술 전시 이외에도,《중국 근현대 오대가》,《아시아 큐비즘》,《아시아 리얼리즘》등 아시아 주제전뿐 아니라,《오르세 미술관: 인상파와 근대 미술》,《비엔나 미술사 박물관》,《프란시스꼬 데 고야》,《뭉크와 롭스》,《마리노 마리니》,《장 뒤뷔페》등 서양 근대 미술 전시를 개최하여 대중적 관심을 끌기도 하였다.

많던 그림들은 다 어디로 갔을까? 한국전쟁과 분단을 통과하면서, 우리들은 너무나도 많은 작품을 잃어버렸던 것이다.

그나마 일부 작품이 남아서, 지금까지 충실하게 보존되고 있다는 사실 자체가 오히려 기적에 가깝다. 더구나, 바로 그 기적처럼 남아 있는 작품들 중 일부가 국립현대미술관에 소장됨으로써 우리 모두의 자산, 공공의 유산이 되어 있다는 사실은, 더욱더 큰 기적인 셈이다.

국립현대미술관의 역사를 반추하여 보면, 결국 국가의 발전과 미술 문화에의 투자 정도는 비례 관계에 놓여 있었다고 할 수 있다. 예나 지금이나 미술관의 발전 정도와 수준이야말로 정확히 한국의 전체 문화 수준을 대변하는 지표가 되었다고도 말할 수 있다. 앞으로 '근대 미술' 분야에 대한 국가적인 투자를 더 늘리고, 늦었지만 더 늦기 전에, 흩어진 작품과 자료를 연구·수집하는 일에 노력을 경주하여야 할 것이다. 우리가 좀 더 여유롭게 한국의 근대 미술을 연구·수집하고, 또한 즐길 수 있는 날을 위해서, 지금까지 그래왔던 것처럼, 수많은 사람들의 관심과 노력, 그리고 '사랑'이 보태어져야 할 것이다.

'덕수궁미술관':
수(數)로 만들어진
고전주의 미학을 넘어서

김종헌 | 배재대학교 건축학과 교수

1.
덕수궁과
덕수궁미술관

덕수궁은 상왕(上王) 즉, 이미 물러난 왕의 장수(長壽)를 기원하는 궁궐을 뜻하는 일반명사였다. 그러나 헤이그 밀사 파견에 대한 책임을 물어 1907년 7월 20일 고종이 퇴위된 후 경운궁(慶運宮)이 덕수궁(德壽宮)으로 이름이 바뀌면서 더 이상 덕수궁은 단순하게 물러난 왕이 거처하는 궁궐이 아니다. 실제로 경운궁, 아니 새로 바뀐 이름의 덕수궁은 조선 왕조 후기의 주요한 변화와 사건이 집약된 궁궐이었다. 선조는 1592년 임진왜란에서 의주까지 피난했다가 이곳으로 돌아와 시어소(時御所)를 차리고 국가 재건의 기틀을 마련하였다. 인조는 이곳 즉조당에서 즉위하여 조선 정치사에서 왕위 계승의 결정적인 전환점을 마련하였다. 이에 따라 후대 왕들에게 덕수궁은 임진왜란 이후 국가가 재건되고 조선왕조의 부흥에 대한 기틀을 마련한 곳으로 인식되었다. 특히 외세의 침탈 속에서도 국가의 자주권을 수호하여 재도약의 기틀

을 마련하기 위해 고심하였던 고종에게는 각별한 의미가 있는 곳이었다. 고종은 1897년 대한제국을 선포하고 이곳을 정궁으로 사용하였다. 덕수궁은 이러한 정치사적 의미 이외에도 서구로부터 근대문물이 처음 도입되어 시작된 곳이었다. 한편 1919년, 1926년 고종과 순종의 승하로 야기된 3.1 독립운동과 6.10 만세운동은 오히려 영성문 궐역이 해체되는 등 덕수궁 궁역의 훼철에 대한 빌미가 되었다. 결국 대한제국의 정궁으로서 국정을 논의하고 법령을 반포하던 덕수궁은 일반 대중들이 유희를 즐길 수 있는 공원으로 전락하게 되었다. 급기야는 공간의 범위도 1/3로 축소되고 말았다.

덕수궁의 이러한 시대적인 변화 속에서 덕수궁미술관이 나카무라 요시헤이에 의해 최초로 전문적인 근대 미술관으로 설계되었다. 1938년 6월 5일 개관한 이래 80여 년 동안 대부분의 기간에 걸쳐 미술관으로 이용되고 있다. 그런데 덕수궁 석조전이 대한제국의 상징적 공간으로 항상 주목을 받아온 반면 덕수궁미술관은 일본인 건축가의 설계에 의한 것 때문인지 상대적으로 관심을 받지 못하였다. 그러던 와중에 2011년 석조전 복원 공사가 진행되면서 일본 하마마츠시립중앙도서관(浜松市立中央図書館)에 존 레지날드 하딩이 설계한 석조전의 청사진 도면과 덕수궁미술관 도면이 보관되어 있다는 사실이 알려지게 되었다.* 이에 따라 문화재연구소에서 보관되어 왔던 덕수궁미술

* 2011년 8월 19일, YTN, "덕수궁 석조전 최초의 설계도면 발견" 건축학자 김은주 씨에 의해 하마마츠시립중앙도서관에서 석조전 도면 발견됨

관의 도면 정리가 필요함이 제기되었다. 현재 남아 있는『덕수궁미술관 설계도』는 총 646매다. 국립고궁박물관은 기본도면과 1:1 축척의 시공도면을 포함하여 429매의 설계도면을 소장하고 있다. 일본 하마마츠시립중앙도서관에는 총 217매의 건축도면이 소장되어 있다.[*] 이 도서관은 이외에도 시방서, 내역서, 구조 계산서, 공정표, 관련 회사, 현장 종사 연인원, 건축 재료표는 물론 일본과 덕수궁미술관 현장과 오고간 전보와 엽서 서신 등을 포함하여 25종의 자료를 소장하고 있다.[**] 이처럼 한 건물에 대하여 기본설계에서부터 공사과정의 실시도면과 공사를 하면서 진행되었던 협의 자료까지 그 전모가 밝혀진 것은 아직까지 전례가 없는 일이다.[***] 이러한 도면들을 근간으로 이용하여 축조된 덕수궁미술관은 80년이 지난 현재에 이르기까지 큰 변화가 없이 그대로 유지되고 있다. 이번 전시는 이들 도면들과 그 도면들에 의해 실제 지어져 지금까지 그대로 남아 있는 덕수궁미술관 그리고 이러한 맥락 속에서 국립현대미술관이 소장하고 있는 한국 근대 걸작들과의 관계를 살펴보는 데 그 큰 의미가 있다.

[*] 하마마츠시립중앙도서관『덕수궁미술관』(520-62-JK) 자료에는 석조전 관련 도면이 일부 포함되어 있다. 이는 덕수궁미술관 공사 시 석조전 난방공사가 같이 이루어졌기 때문이다.

[**] 규장각 한국학연구원에 소장된 자료가 756매에 달하고, 한국학중앙연구원 장서각이 소장하고 있는 도면이 174종이다. 국가기록원 소장의 도면이 26483여 장에 달한다. 하지만, 덕수궁미술관과 같이 하나의 건물에 이렇게 많은 수의 도면과 자료가 발견된 적이 없다.

[***] 국립문화재연구소,『덕수궁미술관 설계도』, 2014. 필자는 이 작업에 책임 연구원으로 참여하였다. 이 작업 중 본인이 맡은 부분은 2015년 12월『건축역사연구』에「도면분석을 통한 덕수궁미술관의 고전주의적 특성에 관한 연구」로 발표가 되었다. 이 글은 이 논문을 바탕으로 전시에 맞추어 새롭게 정리한 글이다.

미술관이 하나의 작품으로서 자신을 스스로 드러내야 하는지 혹은 전시되는 작품을 위한 배경으로서만 그 역할을 해야 하는지를 명확하게 구분하는 것은 쉽지 않다. 1959년 준공된 뉴욕의 구겐하임 미술관이나 1997년 준공된 빌바오의 구겐하임 미술관은 그 안에 어떤 작품이 전시되든 그 스스로가 하나의 작품임을 뚜렷하게 드러내고 있다. 이에 반하여 1929년 설립된 뉴욕현대미술관(MoMA)은 미술관 자체가 작품들과 하나로 일체화되어 작품들의 상징적인 배경이 되고 있다. 한편, 2015년 뉴욕 허드슨 강변의 하이라인 파크로 이전한 휘트니 미술관은 뉴욕 도심의 일상생활 속으로 파고 들어가 작품과 일상과의 경계를 허물어뜨리고 있다. 국립현대미술관 덕수궁관에서 진행되는 이번 전시는 이러한 3가지의 기능을 모두 부여한 셈이다. 미술관 스스로 작품으로서의 가치를 드러내는 역할과 자신이 품어내었던 한국의 근대 걸작들을 더욱더 빛나게 하는 역할을 수행하도록 하였다. 흥미로운 것은 1938년 덕수궁미술관 개관 당시에 전시되었던 작품들이 불상과 동종 등 조선시대 이전의 유물들에 국한되어 있었다면 이번 전시는 국립현대미술관이 소장하고 있는 한국의 근대 미술품들을 전시하고 있다는 것이다. 필자의 생각으로는 설계자인 나카무라 요시헤이가 이번 전시와 같은 성격을 원했을 것으로 생각한다. 따라서 1938년 개관시의 전시와 이번 전시를 비교해 보는 것도 의미 있는 일이다. 이와 더불어 덕수궁에서 휴식을 취하면서 덕수궁미술관 자체를 하나의 작품으로서 그 건축적 가치를 살펴보는 것도 또 다른 즐거운 일이 될 수 있다. 지금까지 우리는 덕수궁미술관을 작품으로서의 건

축으로 꼼꼼히 살펴본 적이 없었기 때문이다. 이에 따라 이번 전시의 관람 동선이 미술관 내부 공간에 한정되기보다는 내부와 외부가 서로 긴밀하게 연결되도록 하였다.

2.
석조전과
덕수궁미술관

1910년 준공된 석조전(현 대한제국역사관)은 1933년 5월부터 개수하여 10월부터 미술관으로 사용하고 있었다.[*] 따라서 1936년 덕수궁미술관 설계 당시 덕수궁의 분위기를 해치지 않으면서 석조전과 덕수궁미술관을 기능적으로 또 시각적으로 어떻게 연결시킬 것인가는 가장 핵심적인 사항이었다. 이를 위해 나카무라 요시헤이는 석조전과 덕수궁미술관 사이에 기관실을 배치하고, 두 건물을 브릿지(연결 복도)를 통해 연결시키고 있다. 참고도판 2는 참고도판 1 덕수궁미술관 배치도 중 기관실과 브릿지 부분을 확대한 것이다. 이 도면에서 보는 바와 같이 모든 치수가 기관실과 브릿지에 집중되는 것을 알 수 있다. 이를 통해 두 건물의 연결이 매우 세밀하게 고려되었음을 확인할 수 있다.

　그런데 고전주의 건축을 대표하는 건물로 여겨져 왔던 석조전은 사

[*]　『조선일보』, 1933. 5. 9. 참조

참고도판 1. 덕수궁미술관 배치도

참고도판 2. 석조전과 덕수궁미술관이 연결되는 기관실

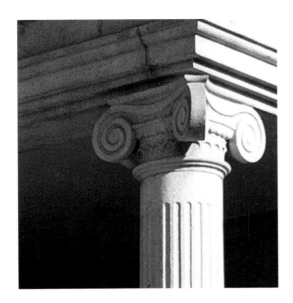

참고도판 3. 석조전의 이오니아식 기둥

참고도판 4. 덕수궁미술관의 코린트식 기둥

실 건축적 질에 있어서는 상당히 회의적이다. 전면 6주식 원기둥의 이오니아식 기둥과 양옆으로 있는 6칸 사각기둥의 이오니아식 기둥이 조화롭지 못하다. 또한 외곽을 둘러싸고 있는 열주들의 기둥 간격과 그 안의 평면 벽체 간격이 일치하지 않다. 마치 내부 평면구성과 외부의 열주들이 분리되어 이루어진 듯하다. 석조전을 설계한 하딩이 건축가라기보다는 등대를 부설하는 엔지니어이기 때문에 평면구성과 입면을 일치시키지 못한 것인지, 혹은 내부 평면을 먼저 설계하였다가 어떠한 사정에 따라 갑자기 열주들을 배열한 것인지 아직 정확하게 밝혀지지 않았다. 나카무라 요시헤이가 1921년에 준공한 중앙고등학교 서관이나 1923년 준공한 중앙고등학교 동관에서 보는 바와 같이 벽돌과 돌의 패턴을 치수 조절을 통해 정확하게 맞춘 그의 건축적 자세로 볼 때, 석조전의 기둥 배열과 내부 평면 구성의 불일치는 이해되지 않는다. 또 석조전에 이오니아식 기둥이 채택된 이유도 명확하지 않다. 황제의 집무실과 침실로 사용될 건물에 여성을 상징하는 이오니아식 기둥을 선택했다는 점도 이해하기 어렵다.

결국 나카무라 요시헤이는 주두(柱頭)를 이오니아식 기둥(참고도판 3)에서 코린트식 기둥(참고도판 4)으로 바꾼다.* 또 기준층이 되는 2층 레벨을 석조전에 맞추고, 측면 3칸을 갖는 4개의 기둥과 전면 6주식 기둥을 갖는 진입 방식의 적용을 통해 석조전과의 연결을 시도하였다.

* 서양 건축에서 주두의 형태는 건축 양식을 결정하는 매우 중요한 요소다. 그리스 건축은 주두 형태에 따라 도리아 기둥과 이오니아식 기둥 그리고 코린트식 기둥으로 나뉜다. 덕수궁에서는 도리아 기둥은 사용하지 않았고 이오니아식 기둥과 코린트식 기둥을 사용하였다.

그리고 그는 석조전 서쪽 기둥 간격 2743mm를 3000mm로 조절하여 덕수궁미술관의 기본 모듈로 설정하게 된다. 또 석조전 서측 3칸 입면 구성 원리는 덕수궁미술관과 석조전 사이의 중심이 되는 기관실에도 적용되어 3×3칸으로 구성된다. 브릿지의 기둥 간격도 4500mm으로 3칸의 구성을 갖는다. 3이란 숫자는 열주들의 간격뿐만 아니라 덕수궁미술관의 평면과 입면 그리고 단면에 따른 내부 공간 구성에 이르기까지 서로 깊숙이 연관된다. 이러한 원칙에 따라 덕수궁미술관은 전면 6주식 구성의 코린트식 기둥을 중심으로 ABCBA의 배열을 통해 대칭성을 강조하고 있다.(참고도판 15) 물론 덕수궁미술관이 각 요소들을 기계적으로 절대적인 치수에 맞추고 있는 것은 아니다. 주변 환경에 따라 다르게 인식되는 형태의 특성과 내부 공간의 기능에 따라 공간의 크기를 조율하면서 전체적인 균제를 이루는 고전주의의 기본 원리를 수용하고 있는 점도 눈여겨볼 필요가 있다.

3.
수(數)로 이루어진 미학의 결정체, 덕수궁미술관

평면도를 통해 본 공간 구성

덕수궁미술관의 전체적인 평면 구성 방식은 중앙 C를 중심으로 중앙 홀과 진열실 그리고 휴게실로 구성된 ABCBA의 3분할 평면 구성을

갖고 있다. 즉, 17×17m 정방형 공간의 중앙홀을 중심에 두고 양쪽에 25.5×14m의 진열실을 배치하였다. 진열실 옆 양쪽에는 6×11m의 부출입공간이 구성되어 있다. 이러한 구성 방식은 양쪽 측면 출입구 구성에도 그대로 적용된다. 중앙의 3m 스팬을 중심으로 양쪽으로 3m 스팬을 지니며, 그 양옆으로 1m 스팬을 통해 3개로 분할된 공간구성 체계를 반영하고 있다. 이러한 3분할 방식은 진열실에도 똑같이 적용된다. 중앙 4.80m의 기둥 간격에 양쪽으로 4.80m의 기둥 간격 그리고 그 옆으로는 5.25m와 5.85m 스팬을 통해 3분할 구성을 갖추고 있다. 5.25m와 5.85m의 차이는 주변 공간의 크기에 나타나는 '시각적 왜곡' 현상을 상대적으로 보정하기 위한 것이다. 따라서 덕수궁미술관에서 치수의 정교함은 관념상의 문제가 아니라 그 치수들로 이루어진 구성 체계가 어떻게 지각되며, 실제로 어떻게 구축되어야 하는가 하는 문제와 연관된다. 이는 평면의 공간 구성에도 그대로 적용된다. 모든 공간의 기능이 같은 것은 아니어서 3분할의 대칭성이라는 큰 윤곽 안에서 휴게실, 계단, 변소 등의 각기 다른 기능을 수용하고 있다.

덕수궁미술관의 3분할 구성은 중앙홀을 통해 분명하게 이해할 수 있다. 2층에서 3층까지 뚫려서 9× 9×9m의 비어 있는 정육면체 중심 공간은 일종의 '공간 속의 공간' 혹은 '중심 속의 중심'이라고 할 수 있다. 9×9×9m의 중심 공간은 3m의 3칸이 합쳐진 것이다. 즉 가로폭(3m+3m+3m) × 세로폭(3m+3m+3m) × 높이(4.5m+4.5m)으로 구성하여 3분할 구성을 가장 핵심적으로 표현하며, 덕수궁미술관 전체를 통합시키고 있다.

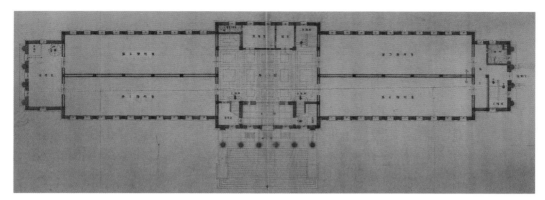

참고도판 5. 정면의 3분할 평면 구성

참고도판 6. 중앙홀

참고도판 7. 측면의 3분할 평면 구성

입면도를 통해 본 형태 구성

덕수궁미술관 입면의 가장 중요한 요소는 정면에 6개의 열주로 구성이 된 코린트식 기둥이다. 주초(Base)의 높이는 기둥지름(D)의 반인 1/2D= 40cm. 주신(Shaft)은 3장씩 쌓은 높이 130cm의 화강석을 5켜로 쌓은 (8+1/8)D=650cm다. 주두(Capital)는 45cm 높이의 2켜를 쌓아 (1+1/8)D=90cm의 높이를 갖는다. 이로서 전체 높이는 780cm다. 엔타블러처(Entablature)는 코니스(Cornice)와 프리즈(Frieze) 그리고 아키트레이브(Architrave)로 구성되어 있다.[*] 코니스의 높이는 170cm(70+30+45+25cm)다. 프리즈는 45cm, 아키트레이브는 55cm로서 엔타블러처 전체 높이는 270cm에 달한다. 3m 모듈이 일관성 있게 입면으로 확장됨을 확인할 수 있다.

또 중앙홀의 철제 난간의 높이는 0.9m로 덕수궁미술관의 완벽한 규율을 보여주고 있다. 이러한 완벽한 규율은 중앙홀과 계단실 사이의 벽체 처리에서도 나타난다. 이 벽체는 55×55cm의 기둥에 15.1cm의 타일로 마감된다. 가운데를 중심으로 3장이 2mm의 모르타르[**] 간격을 두고 붙이고, 그 양옆으로 7.5cm 크기의 타일이 붙여진다. 그 사이 모르타르는 1.5mm로 타일 크기에 따라 모르타르 크기도 조절하고 있다. 3분할 구성을 위해 중심을 기준으로 양쪽을 배열하고 그 양쪽으로 다시 축소된 부분을 붙여나가는 형식이다.

[*] 참고도판 3과 4 참조

[**] 벽돌과 벽돌 혹은 타일과 타일을 붙일 때 이를 연결하기 위해 그 사이를 충전하는 재료를 말한다. 이전에는 주로 석회를 많이 사용했으나 현재는 모르타르를 많이 사용한다.

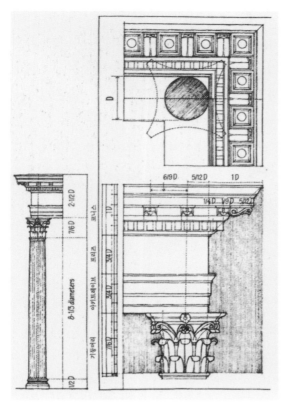

참고도판 8. 비트루비우스의 코린트식 기둥의 구성(출처: Francis D.K. Ching, *Architecture: Form, Space&Order*, John Wiley&Son, 1995)

참고도판 9. 남측의 입면 구성

참고도판 10. 3m을 기반으로 한 3분할 입면 구성

3분할 입면 구성은 정면 입구의 벽면 세부 처리를 통해서도 확인할 수 있다. 3장으로 이루어진 화강석 돌나누기는 130cm 높이를 두 켜로 하여 260cm 높이로 하였다. 창호는 110×260cm로 하여 양쪽으로 15cm씩의 몰딩을 둘러서 외부 벽면 나누기를 하였다. 15cm 몰딩은 창문이나 문 혹은 바닥의 테라초, 벽면 천장 등 테두리를 두르는 몰딩의 기본 치수가 된다. 여기에서 격자 철제 그릴로 덮여져 있는 창문의 크기 110cm는 코린트식 기둥의 주초의 크기와 일치한다. 코린트식 기둥의 지름이 80cm이고 여기에서 양쪽으로 15cm를 확장하여 30cm를 확장하면 110cm가 된다. 코린트식 기둥의 지름, 높이, 엔타블러처의 높이, 창호 크기와 높이, 벽체, 철제 격자 난간, 바닥 패턴 그리고 정면 출입구 크기와 높이는 전체 벽면의 돌 패턴 나누기와 직접적인 연관을 갖고 있다. 따라서 덕수궁미술관의 입면구성은 3m 모듈을 기반으로 부분과 전체가 유기적으로 연계되어 3분할 방식의 원칙이 엄격하게 적용되고 있다.

따라서 비트루비우스가 "모듈이란 가장 작은 세부에까지 이르는 개별적인 부재들과 전체 사이의 상응"이라고 한 것처럼 3m 모듈은 덕수궁미술관을 구성하는 각 재료와 이 재료들이 만들어 놓은 건축을 구성하는 요소들 간의 관계를 결정짓는 기준이라고 할 수 있다.

단면도를 통해 본 구조 체계

덕수궁미술관의 3분할 공간 구성과 구조적 체계를 가장 잘 보여주고 있는 것이 횡단면도다. 중앙홀은 공간 구성과 함께 구조적으로도 중

참고도판 11. 중앙홀의 공간 구성(출입구)

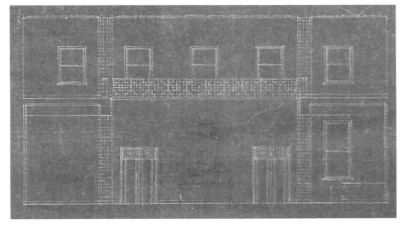

참고도판 12. 중앙홀의 공간 구성(귀빈실)

심성을 강하게 표현하고 있다. 중앙홀 2층은 보의 양쪽 깊이, 즉 두께가 상당히 깊다. 보의 깊이는 층고 480cm에서 출입구 높이 250cm와 문틀 높이를 제외하면 대략 200×230cm이다. 3층의 경우는 천창을 설치하기 위해 2중 슬래브(바닥판)를 설치하여 보의 깊이, 즉 보의 두께를 두껍게 했다. 보의 깊이를 통해서도 3분할의 구조적 특성을 살펴볼 수 있다. 덕수궁미술관은 지금까지도 구조적으로 큰 문제가 없다.

덕수궁미술관의 외곽에서 부출입구로 사용되고 있는 남측면과 북측면은 중앙홀이나 진열실과는 달리 3층이 단일 슬래브로 되어 있다. 이 부분은 상부 하중이 그리 크지 않고, 전체 건물에 대한 윤곽을 잡아주는 역할로서 구조적으로 더 중요하다. 이에 따라 전체적인 구조적 틀을 형성하는 양끝의 두꺼운 보를 코린트식 기둥이 받치고 있다. 이에 따라 건물 외곽을 두껍게 감싸주는 보와 육중한 코린트식 기둥이 덕수궁미술관을 구조적으로 안전하게 보호해주고 있다. 참고도판 14는 덕수궁미술관 중앙홀의 종단면도를 그린 것이다. 가운데 9×9m 공간을 중심으로 옥상층에 측고창(clearstory)을 두어 빛을 끌어들이고 있다. 양쪽으로는 같은 크기의 공간을 확보하였다. 이 단면도를 통해 3개로 분할된 공간과 그에 대한 구조적 체계를 확인할 수 있다.

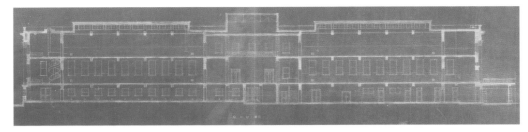

참고도판 13. 덕수궁미술관 횡단면도

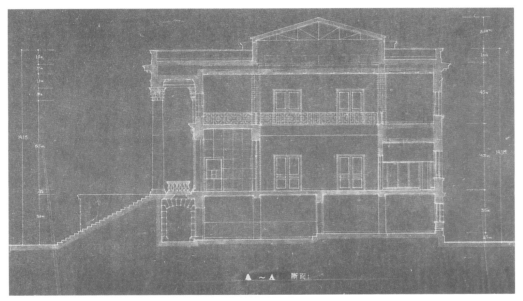

참고도판 14. 덕수궁미술관 종단면도

4.
도면은 치수로 이루어진
정교한 시스템

덕수궁미술관의 가장 중심이 되는 정면입구 코린트식 기둥의 기둥 간격 3m은 덕수궁미술관을 구성하는 공간과 형태를 구성하는 각 요소, 이들과의 관계를 조절하는 기준이 된다. 즉, 각 공간의 크기, 코린트식 기둥을 구현하기 위한 돌나누기, 바닥이나 벽면의 테라초 패턴 나누기, 창호나 외벽의 벽 나누기, 난간의 패턴 등을 결정할 때 3m은 덕수궁미술관을 구축하는 가장 중요한 기준이 되었다. 물론 3분할 구성이나 3m의 구현이 덕수궁미술관의 모든 곳에서 적용되는 것은 아니다. 또한 고전주의 건축에서 보이는 대칭성이 덕수궁미술관의 모든 면에서 완벽하게 이루어진 것도 아니다. 그것은 덕수궁미술관이 이상적인 그림으로서가 아니라 덕수궁이라는 대지 안에서 미술관의 기능을 수행하는 현실적인 요구를 수용하여야 하기 때문이다. 예를 들어 남측의 출입구는 격납고로 사용되기 때문에 습기를 방지하기 위해 북측의 지면보다 들어 올리게 되었다. 중앙홀에서도 공간적 분할은 3분할로 이루어졌지만 지하로 내려가는 계단은 양면을 대칭으로 사용하기보다는 한 면에만 설치하였다. 외부 벽면의 돌나누기도 무조건 3m의 기준을 따르는 것이 아니라 3m를 유지하면서 그 안에서 균형 있고 균제가 될 수 있도록 구사하였다. 이것은 건물이 전체적으로 구성하는 원칙을 기반으로 하여 그 내부에서는 각 요소들 간의 부분과 전체를 조

율하는 원칙으로 작동한 것이다. 이러한 현실적 기능과 이유로 인하여 3분할 구성 방식과 3m의 기준은 덕수궁미술관의 세세한 충돌 요인들을 조절해가는 강력한 장치로서 작동할 수 있었다. 이는 덕수궁미술관이 일관된 체계를 갖추고 있었기 때문이다. 이러한 체계를 구축하는 시스템이 도면이라고 할 수 있다. 음악이 악보에 의해 연주되듯이 건축물은 도면에 의해 구현된다. 따라서 도면은 덕수궁미술관의 구축 원리를 이해할 수 있는 핵심이다. 국립고궁박물관 소장 429매의 도면들은 덕수궁미술관 시공 현장에서 직접 제작에 사용되었던 도면들이다. 이와 함께 일본 하마마츠시립중앙도서관의 『덕수궁미술관』 도면 217매와 25종의 관련 자료들은 덕수궁미술관의 시공 방식을 이해하는 중요한 자료다.

지금까지의 분석 자료를 바탕으로 덕수궁미술관 도면에 나타난 수(數)의 원리를 정리해 보면 다음과 같다. 석조전과의 연결을 위한 기본 모듈이 된 3m은 3칸의 9m를 형성하여 1m 여백을 양옆으로 두어 덕수궁미술관의 남측과 북측 부출입구(S) 11m를 구성한다. 또 양측면의 벽면(S)과 필라스터(Pilaster)의 관계 3+1=4m는 중앙홀(C)의 양쪽 측면 2×(3+1)=8m를 구성하는 방식으로 치환된다. 이러한 전환은 여기에서 그치는 것이 아니라 가장자리 양쪽 측면을 구성하는 볼륨의 크기 6+11=17m로 중앙홀(C) 한면의 크기 17m와 일치한다. 부출입구로 사용되는 공간의 벽면 길이의 합 17+17=34m를 2개 합치게 되면 68M로 중앙홀(C)의 4개 벽면 길이와 일치하게 된다. 한편 중앙홀 양쪽에 있는 진열실(B)의 길이의 합 즉, 2B=25.5M+25.5M=51M

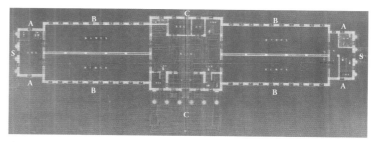

참고도판 15. 도면은 치수로 이루어진 정교한 시스템

는 중앙홀(C)의 정면길이와 남측 출입구 혹은 북측 출입구의 전체 벽
면길이 2(2A+2S)의 합과 정확하게 일치한다. 즉 2B=C+A+S+A+S= 3C
= 17M+6M+11M+6M+11M = 51M 이다. 따라서 중앙홀과 양쪽 진
열실의 전면 길이 즉, BCB는 중앙홀의 4변의 길이 68 M와 일치한다.
이 길이에 양쪽의 측면길이 A를 합치면 덕수궁미술관 정면의 전체 전
면길이가 된다. 이를 수학적으로 표현하면 다음과 같다.

S = 1M+3M+3M+3M+1M=11M : 남측 혹은 북측의 부출입구 폭

A = 3M+3M=6M : 남측 혹은 북측의 부출입구 측면 길이

B = 25.5M : 진열실의 한 면 길이

C = A+S=6M+11m=17M : 중앙홀 전면 길이

2B = C+C+A+S = 3C = 17M+17m+6M+11M =51M : 양측의 진열실 길이

B+C+B : 중앙홀과 양쪽 진열실 전면 길이의 합 = C+2B = 4C : 중앙홀 벽체

전체길이 = 2(2A+2S) = 68M : 남측과 북측 출입구 전체 벽면길이의 합

ABCBA= (A+B)C(A+B) = 2A+2B+C = 12M+51M+17M =80M : 정면 전체길이

여기에서 주목되는 부분은 3m의 모듈과 맞지 않는 11m과 17m 그리고 80m이라는 숫자다. 이 숫자는 벽체의 중심과 벽체의 중심 거리이다. 즉 정면의 끝에서 끝의 길이가 아니라 벽체 중심을 표현하는 도면 표기 방법에 따른 길이다. 기둥 두께와 벽체 두께를 생각하면 양쪽으로 1m 정도가 추가되는 것이 실질적인 벽체 길이다. 물론 여기에는 외곽의 기둥이 작게 인지되는 착시현상이 고려된다. 따라서 12m, 18m, 81m으로 3m의 모듈이 정확하게 적용되었다고 할 수 있다. 건축에서 수(數)의 원리를 적용하는 미학은 단순히 수의 원리를 기계적으로 적용하는 것이 아니라, 사람들이 그 건축물을 실질적으로 어떻게 인지하는가가 가장 중요하게 고려되었음을 알 수 있다.

5.
고전적 '형태'를 넘어서
근대적 '공간'으로

덕수궁미술관의 평면도와 입면도 그리고 단면도를 통해 살펴본 바와 같이 3이란 숫자는 덕수궁미술관을 구성하는 기본적인 단위이자 원리가 된다. 우선은 평면도에서 나타나는 각 공간 구성과 입면도에서 나타나는 형태 구성, 그리고 단면도에서 나타나는 구조체의 특성이 고전주의 건축의 기본 원칙이라고 할 수 있는 3분할 구성 방식을 따르고 있다. 아리스토텔레스는 '완전한 것'은 셋으로 나뉘며 "처음과 중

간과 마지막을 갖는다"고 하였다.(『시학』7장 26번째 단락) 덕수궁미술관에서 '삼분할 구성'으로 분할된 부분들은 다시 동일한 방식으로 더 분할된다. 이러한 조작들이 되풀이되면서 삼분할 구성은 분할의 각 단계에서 부분들 사이에 부분과 전체 사이에 일관성 있는 '내포된 관계'를 만든다.* 이런 점에서 덕수궁 미술관은 우리나라 건축 중 고전주의 건축 원리를 가장 충실하게 구현한 작품이라고 할 수 있다.

그런데 덕수궁미술관에서 또 하나 주목할 부분은 중앙홀에 있는 9×9×9m의 비어 있는 공간이다. 중앙홀의 중심 공간이 된 9×9×9m의 빈 허공은 미술관으로서 모든 가능성을 열어 놓은 공간이다. 지금까지 전개되었던 기둥 간의 비례와 리듬, 부분과 전체를 구성하는 모든 요소들의 수학적, 기하학적 귀결점이 이곳, 비어 있는 공간으로 모여진다. 결국 모든 수학적 질서와 원리가 덕수궁미술관의 빈 허공으로 통합된 것이다. 덕수궁미술관에서 보이는 수적 원리와 원칙에 충실한 고전주의적 성격의 이면에 새로운 시대가 추구하는 '공간'이 갖는 가치와 아름다움이 슬며시 드러나는 것이다. 덕수궁미술관에서 고전주의의 수학적 원리가 '형태'를 넘어서서 시대적인 움직임이자 근대 건축의 가장 중요한 요소인 '공간'으로 전환되고 있는 순간이다. 따라서 덕수궁미술관은 열주들로 구성된 가장 고전적인 원리에 충실한 건축임과 동시에 수학적 원리를 추상화함으로서 '공간'*** 이라는 근

* Alexander Tzonis, Liane Lefaivre, 조희철 역, 『고전 건축의 시학』, 동녘, 2007, pp.32-34

** '공간'이 건축적 어휘로서 그 의미를 얻게 된 시기가 근대라고 할 수 있다. 따라서 '공간'은 고전 건축과 근대 건축을 구별하는 중요한 요소가 된다.

대적 어휘의 단초를 가장 완벽하게 구현한 건축이라고 할 수 있다. 이런 공간에서 우리나라 근대회화의 걸작들을 감상하는 일은 얼마나 멋진 일인가?

참고문헌

1 김종헌, 「도면 분석을 통한 덕수궁미술관의 고전주의적 특성에 관한 연구」, 『건축 역사 연구』 한국 건축역사학회 논문집, 2015.12.

2 Alexander Tzonis and Liane Lefaivre, *Classical Architecture: The Poetics of Order*, The MIT Press, Cambridge, 1986

3 Colin Rowe, *The Mathematics of the Ideal Villa and Other Essays*, The MIT Press, Cambridge, 1987

4 National Research Institute of Cultural Heritage, *Architectural Drawings of Deoksugung Palace Art Museum*, Dajeon, 2014

5 Stanislaus von Moos, *Le Corbusier –Element of a Synthesis*, The MIT Press, Cambridge, 1983

6 Vitruvius, Frank Granger, *On Architecture*, Harvard University Press, Cambridge, 1998

덕수궁미술관
건축 설계도면 및 자료

해제 : 김종헌 | 배재대학교 건축학과 교수

Architectural Plan and Archives
of MMCA, Deoksugung

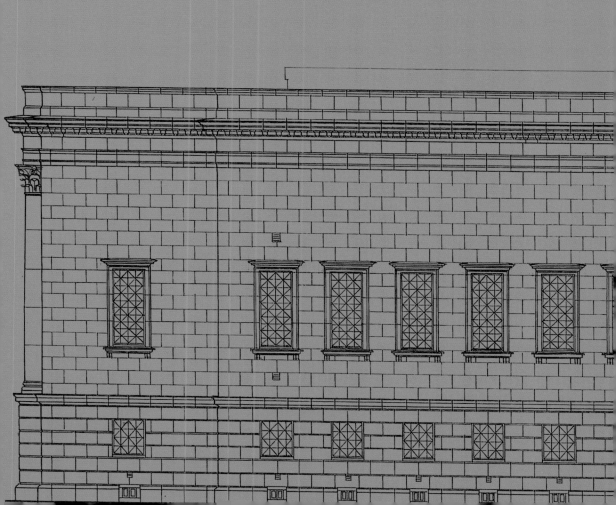

배치도(원도)

1936, 트레이싱지, 78×108cm,
하마마츠시립중앙도서관 소장

도면번호 001이 붙은 '덕수궁미술관 설계도면' 가운데 첫 번째 도면으로서
의미가 있다. 나카무라 요시헤이(中村與資平)가 다른 도면들과 함께 설계한
원래의 배치도다. 석조전, 준명당, 중화전, 중화문 등 덕수궁의 건물들과 덕
수궁미술관의 관계를 보여준다. 배치도에 나타나는 4.29, 5.56, 10.55 등의
숫자는 지면의 높이를 뜻한다. 정원 가운데에는 직사각형의 넓은 연못이 있
고, 여기에는 커다란 거북상이 있다. 분수대와 4마리의 물개가 있는 현재의
덕수궁 모습과는 차이가 있다. 석조전과의 연결을 위한 ㄱ 형 연결 복도에 사
람들의 동선 흐름에 대한 표시가 있다. 현장에서 직접 이용한 도면임을 알 수
있다.

정면도

1936-37 추정, 트레이싱지, 54.5×98cm,
하마마츠시립중앙도서관 소장

하마마츠(浜松)시립중앙도서관이 소장하고 있는 덕수궁미술관 정면도이다. 투명한 트레이싱지에 연필로 그렸다. 육중한 계단을 올라 정면 중앙에 6개의 코린트식 기둥(corinthian order)을 배열하였다. 중앙 홀 좌우로 안정감 있게 넓게 펼쳐져있는 진열실과 남측과 북측의 출입구가 붙어 있다. ABCBA의 엄격한 대칭을 갖는 고전주의 입면을 보여준다. 외부 벽면의 화강석 돌나누기 역시 수(數)에 의한 고전주의의 미학 원리를 충실하게 따랐다.

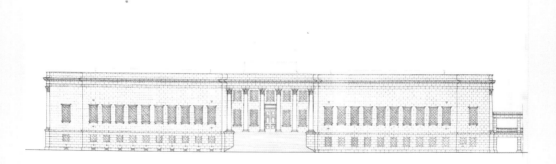

2층 평면도

1936, 청사진, 80.2×106.9cm,
국립고궁박물관 소장

3층 평면도

1936, 청사진, 79.8×106.8cm,
국립고궁박물관 소장

중앙홀을 중심으로 양쪽에 2개씩의 진열실이 배치되어 있다. 진열실 양옆에는 휴게실과 화장실이 배치되어 있다. 기능적으로 명쾌한 평면이다. 2층 평면도는 육중한 진입 계단과 6개의 기둥, 현관 앞 3개의 직사각형 유리 블럭과 중앙홀의 4각형 바닥 패턴을 섬세하게 표현하고 있다. 3층 평면도는 17×17m의 공간 속에 9×9m의 공간이 두 켜를 이루어 양쪽 진열실과의 관계를 잘 보여주고 있다. 두 평면도 모두 문과 창호의 개수와 위치를 확인하는 표시와 진열실 간 통로 등 현장에서의 변경 사항들이 표시되어 있다.

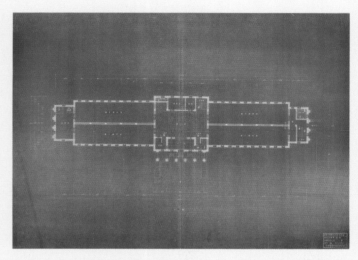

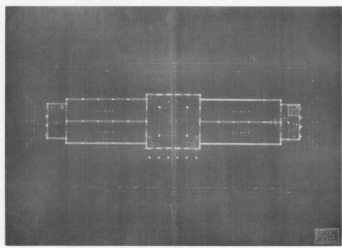

단면도

1936, 트레이싱지, 79.5×108.5cm,
하마마츠시립중앙도서관 소장

평면도에 표시된 A-A, B-B, C-C의 단면을 표시한 도면이다. 구조체의 두께와 높이에 따라 중앙홀과 진열실 그리고 부속 공간의 공간 구성이 어떻게 나누어지는지를 확인할 수 있다. 특히 3층의 단면을 통해 빛이 천창을 통해 내부 공간에 어떻게 유입되는지도 확인할 수 있다. 덕수궁미술관을 구성하는 형태적 요소들이 기둥과 보 그리고 슬래브 등 구조적 장치를 통해 어떻게 '공간'으로 통합되어지는가를 확인할 수 있는 도면이다.

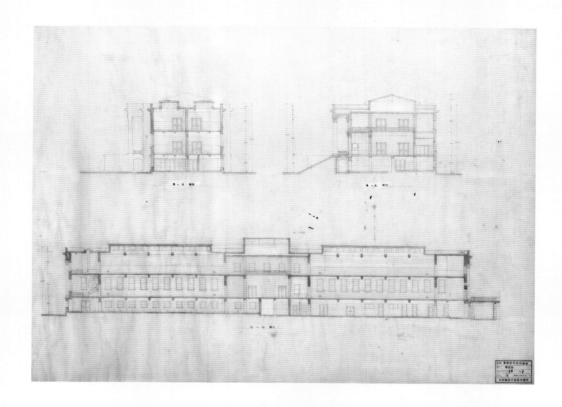

정면 평입단면 상세도

1936, 청사진, 80.1×107.5cm,
국립고궁박물관 소장

평면과 입면, 단면을 서로 연계시켜 정면 입구를 시공함에 착오가 없도록 한
도면이다. 2차원 도면 표기 방식을 3차원적으로 생각하면서 시공할 수 있도
록 했다. 현재의 도면 표기보다 훨씬 현장 상황을 고려한 방식이다. 정면 입
구에 있는 6개의 코린트식 기둥을 중심으로 기둥 배치, 화강석 돌나누기, 외
부 벽면 처리 등 각각의 요소들이 수(數)의 체계가 만들어 놓은 일관된 원칙
에 따라 전체적인 형태에 어떻게 통합되는지를 상세하게 알 수 있다.

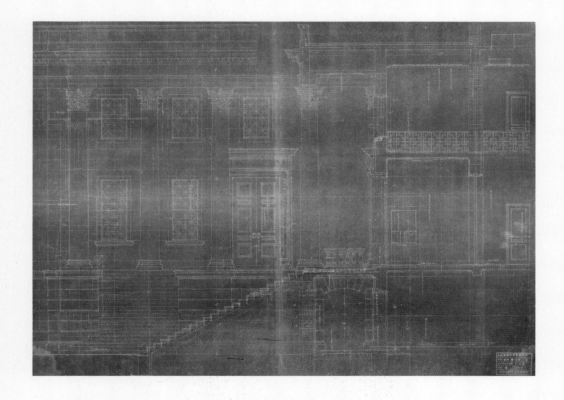

입단면 상세도

1936, 트레이싱지, 78×107.8cm,
하마마츠시립중앙도서관 소장

중앙홀과 양쪽 전시실의 관계를 보여준다. 중앙홀은 내부 공간과 이를 감싸고 있는 벽체의 단면을 보여주고 있다. 반면에 양쪽 전시실 부분에는 외부 벽면의 돌나누기와 창호를 그려넣었다. 단면과 입면을 동시에 보여주는 셈이다. 이는 시공을 원활하게 하기 위한 것이다. 도면을 자세히 살펴보면 콘크리트보의 단면 크기가 실내외 마감 치수와 연결되어 세밀하게 조절되어 있음을 확인할 수 있다. 또 엔타블러처 상세는 꺾어지는 각 부분에서 벽면의 마감재 치수와 연결되어 있다. 따라서 '덕수궁미술관'의 각 요소들은 독립된 요소가 아니라 다른 세부 장식이나 패턴들과 기계처럼 정밀하게 연결되어 있음을 확인할 수 있다. 이를 통해 도면이 단순히 아름다운 그림이 아니라 치수의 조율을 통해 건축물의 시공을 지시하는 정밀한 시스템임을 확인할 수 있다.

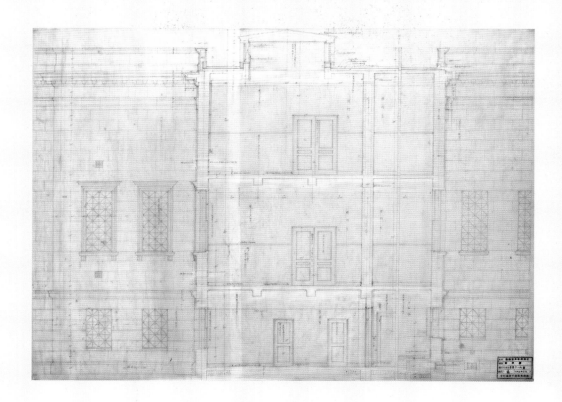

정면 좌측부 돌나누기

1936, 청사진, 79.2×109.4cm,
국립고궁박물관 소장

정면 좌측 부분의 돌나누기에 대한 상세도면이다. 나누어진 돌들이 기둥의
주초(柱礎, Base)와 주신(柱身, Shaft), 주두(柱頭, Capital) 그리고 지붕부
인 엔타블러처와 어떻게 결합되는지를 확인할 수 있다. 뿐만 아니라 외벽의
요철 부위와 창문 그리고 창대 물끊기 디테일 등 다른 요소와 벽면 돌 나누기
가 어떻게 처리되었는 지를 알 수 있다. 덕수궁미술관의 형태를 구성하는 부
분과 전체가 긴밀하게 연계되며 수(數)로 이루어진 고전주의 미학의 원리를
보여준다.

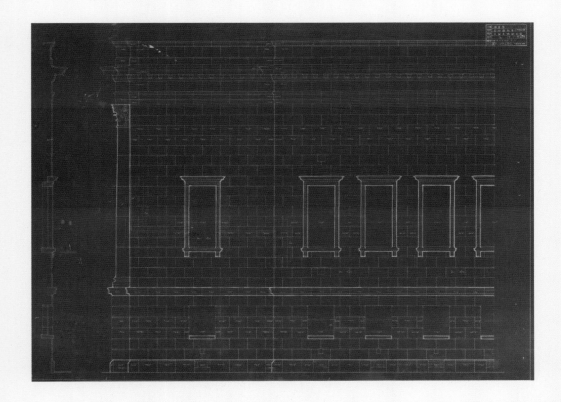

좌측 입면 돌나누기

1936, 청사진, 78.2×109.6cm,
국립고궁박물관 소장

'덕수궁미술관'은 수평적으로 기초부와 몸체부 그리고 지붕부의 3분할 구성으로 나누어진다. 2층과 3층을 형성하는 몸체 즉, 코린트식 기둥은 또 다시 주초, 주신, 주두로 나누어진다. 수직적으로는 돌출된 중앙부와 후퇴되어 있는 양측면이 3분할로 구성된다. 또 4개의 코린트식 기둥을 갖고 있는 중앙홀은 3칸으로 분할된다. 각 벽면의 돌나누기는 3분할 구성의 고전주의적 미학 체계 안에서 완벽하게 통합되어 있다.

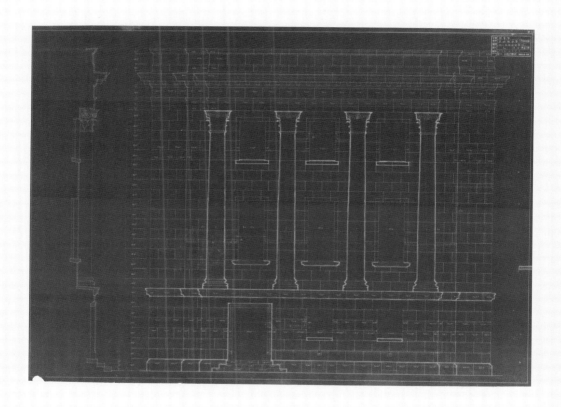

중앙홀 입단면 상세도

1936, 트레이싱지,
하마마츠시립중앙도서관 소장

도면 한 장에 중앙홀의 출입구 쪽과 귀빈실 쪽의 입면과 단면 상세도를 동시에 표현하였다. 뿐만 아니라 중앙홀의 각 면 전개도, 방위판, 철제난간, 검정색 타일 패턴, 천정 패턴 등을 표현하고 있다. 또한 옥상부의 빗물 배수를 위한 동판의 디테일을 표현하고 있다. 내부 계단의 단수를 체크한 붉은 색 표시와 동종 및 불상을 표시한 전개도 속의 연필 드로잉이 흥미롭다. 도면 한 장을 이용하여 중앙 홀에 대한 모든 것을 처리할 수 있도록 하였다.

불상 및 동종대좌

1936-37 추정, 청사진,
54.7×78.8cm, 국립고궁박물관 소장

1938년 '덕수궁미술관' 개관 당시 중앙홀의 귀빈실 중앙과 좌측 벽감에 2개의 불상이 놓여 있었다. 또 북쪽의 제3진열실과 제4진열실 사이에 동종(銅鐘)이 놓여 있었다. 이 도면은 불상과 동종의 받침대를 제작하기 위한 것이다. 반을 나누어 왼쪽에는 받침대 위에서 본 평면도를 그렸고, 나머지 오른쪽에는 동종의 하중을 받을 수 있도록 구조 보강을 위한 천장 앙시도를 그렸다. 축척은 20:1 도면과 1:1 제작 도면이 섞여 있다.

회전계단, 1층 복도, 실상세

1936, 트레이싱지, 53.5×78cm,
하마마츠시립중앙도서관 소장

남쪽 측면 공간의 회전계단이 외부 벽체와 1층, 2층, 3층, 그리고 옥상층의 바닥 슬래브와 어떻게 관계맺는 지를 보여주고 있다. 또한 유물 보호를 위해 철망이 들어간 원형 유리문이 설치된 철제 방화문이 특징적이다. 남쪽 공간은 격납고 즉, 수장고와 직접 연계되는 공간이다. 학예 인력들이 관람객과 분리되어 이 회전계단을 이용하여 진열실로 직접 출입할 수 있었다. 계단판은 인조석 물갈기 처리를 하였다. 지금도 원래 상태가 그대로 남아 있다.

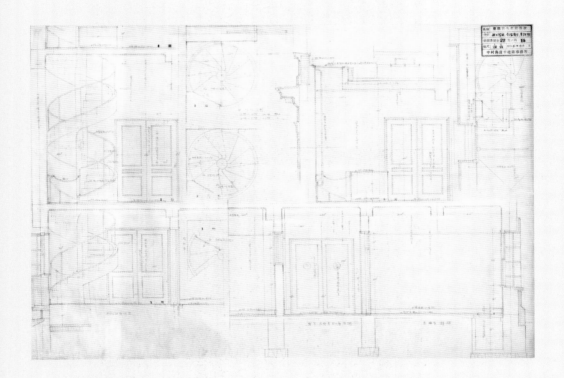

2층, 3층 진열실 상세도

1936, 청사진, 53.2×80.2cm,
국립고궁박물관 소장

2층과 3층의 진열실에 대한 단면과 입면 상세를 그린 도면이다. 아래에는 고측창(clearstory)의 평면도와 천장을 바라보는 앙시도가 그려져 있다. 3층 진열실 부분에서 고측창의 문을 열고 닫을 수 있는 개폐 장치와 블라인드의 조작 장치가 흥미롭다. 2층 진열실의 벽면은 플라스터와 페인트 마감으로 되어 있다. 벽면의 띠선은 홍송에 페인트 마감 처리를 하였다. 외부 벽면의 창호 크기는 257×110cm로서 내외부가 동일한 크기로 마감 처리가 되었다.

오퍼레이터 및 블라인드

1937, 청사진, 56.1×79.8cm,
국립고궁박물관 소장

고전주의 건축으로서 대표적인 '덕수궁미술관'의 독특한 특징 중에 하나가
대중을 위한 시설임에도 불구하고 난방 설비와 수세식 화장실 등 근대적 기계
장치를 적극적으로 도입했다는 것이다. 이와 함께 측 고측창(Clearstory)을
설치하여 환기를 위해 문을 열고 닫을 수 있는 기계 장치와 채광을 차단하기
위한 블라인드를 설치한 것이다. 이 도면은 이러한 기계 장치를 설치하기 위
한 실시 도면이다. 현재도 이러한 기계 장치의 흔적을 3층 진열실에서 찾아볼
수 있다.

전등 기구 설계도

1936, 트레이싱지, 53.5×77.5cm,
하마마츠시립중앙도서관 소장

'덕수궁미술관'에 사용된 13개 유형의 전등이 1:10 축척으로 그려져 있다. 이 도면을 통해 전등 기구의 형태와 크기를 알 수 있다. 또 전열 기구를 어떻게, 어디에 또 몇 개를 설치 할 수 있는지를 알 수 있다. 일부 전등의 경우 지면에서의 설치 높이를 수정한 내용이 포함되어 있다. 현관의 외부 벽등을 비롯 몇몇 전등이 현재까지 사용되고 있다. 전시 관람을 통해 이들 벽등들을 찾아보는 것도 흥미로운 일이다.

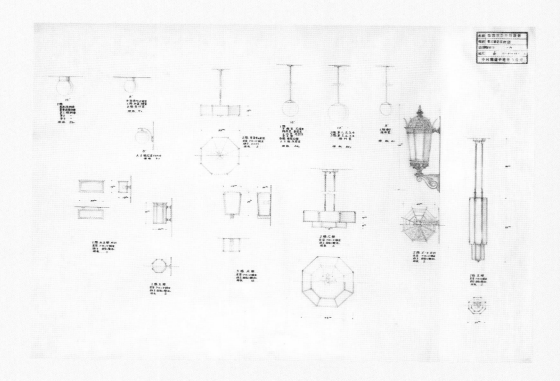

기초 상세도

1936, 트레이싱지, 55.5×79.8cm,
하마마츠시립중앙도서관 소장

덕수궁미술관의 지면 하부의 기초 구조를 그린 도면이다. 지하 기초는 공사
한 후에는 땅에 묻혀 드러나지 않기 때문에 추후 보수 및 복원을 위해 이 도면
이 특히 중요하다. 도면 상부에는 평면도에 각각의 기초 유형을 표현하였다.
도면 아래에는 6개 유형의 기초에 대해 평면도와 단면도를 표현하고 있다.
특히 지면 아래에서 각각의 기초가 어떻게 설치되는지를 200:1로 그린 기초
일람표가 흥미롭다.

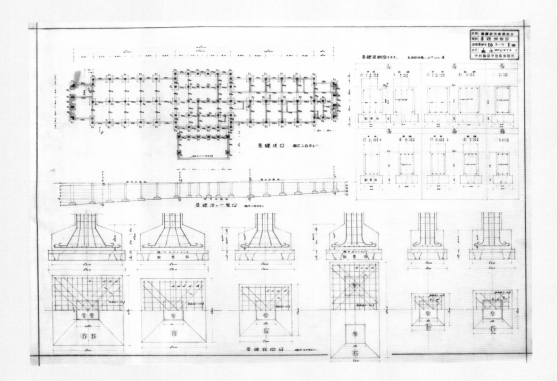

채광을 위한 철골 상세도

1936, 트레이싱지, 55.6×78cm,
하마마츠시립중앙도서관 소장

이 도면은 국립고궁박물관에는 없고, 하마마츠시립중앙도서관에만 소장되어 있다. 중앙홀 유리 지붕의 경량 철골 트러스 구조를 평면도, 입면도, 앙시도를 이용하여 상세하게 표현하였다. 경량 철골의 규격, 조립을 위한 리벳(rivet)의 규격, 각 자재의 소요 수량이 포함되어 있다. 중앙홀 지붕에 경량 철골 트러스 구조가 현재까지 그대로 남아 있다.

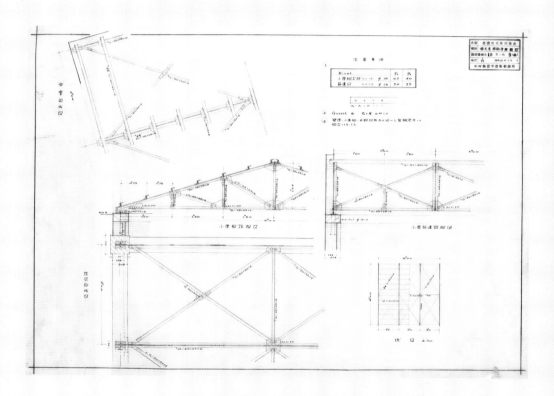

덕수궁미술관 1:1 축척도:
귀빈실 마감 상세
1936-37 추정, 트레이싱지,
54.6×79.2cm, 국립고궁박물관 소장

전시 도면 중 주목되는 도면이 현촌도(現寸圖) 즉, 1:1 스케일의 도면이다. 현재 진행되고 있는 건축 현장에서는 1:1 도면을 잘 그리지 않는다. 1:1 도면을 그렸다는 것은 그만큼 건축 현장 작업을 치밀하게 진행했다는 것이다. 도면 No. 56은 중앙홀 귀빈실의 티크 목재 마감 처리에 대한 평면도, 입면도, 단면도를 1:1 스케일로 표현한 것이다. 붉은색으로 정정(訂正 12.5.1)이라 표현하였다. 1937년 5월 1일 트레이싱지 원도를 대폭 수정했음을 나타내고 있다.

덕수궁미술관 1:1 축척도:
서화격납고 창텍스와 창대
1937, 트레이싱지, 54.5×78.7cm,
국립고궁박물관 소장

1층 서화격납고 외부 창문의 물구배와 물끊기가 표현된 화강석 창대와 창호 상부의 텍스 디테일 처리를 보여주고 있다. 연필로 그린 도면 위에 붉은색 연필로 강조하여 단면 형태를 강조하였다. 1937년 4월 7일 도면 제작 일시가 명료하게 적혀 있다.

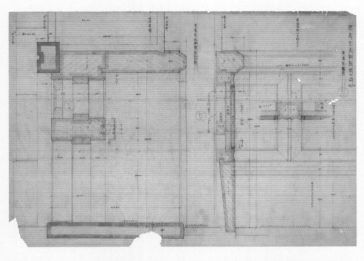

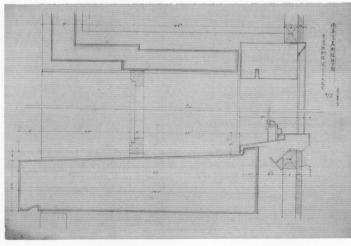

덕수궁미술관 신축 공사 사양서
하마마츠시립중앙도서관 소장

덕수궁미술관 공사에 대한 전반적인 내용을 정리한 것이다. 이 자료는 나카무라 요시헤이 건축사 사무소에서 1937년 7월 작성된 것이다. 제1편에는 공사 개요로서 부흥식(復興式) 즉, 르네상스식이라는 건물 양식에서부터 면적 및 마감 재료를 기록하고 있다. 제2편에는 공사 사양서로서 각종 공사에 대한 설명이 있다. 제3편에는 부속 공사로서 연결 복도와 기관실, 오수 정화조 공사 등에 대한 설명이 있다.

덕수궁미술관 신축 공사 내역서
하마마츠시립중앙도서관 소장

공사 내역을 정리한 자료다. 타다공무점(多田工務店)이 238,296원 10전에 1936년 9월 착공하였음을 보여주고 있다. 이 금액은 본관(226,100원 60전)과 기관실과 연결 복도(12,195원 50전)를 합한 금액이다.

덕수궁미술관 신축 공사 구조 계산서
하마마츠시립중앙도서관 소장

나카무라 요시헤이 건축사 사무소에서 1936년 7월에 작성한 구조계산서다. 총 6장으로 나뉘어 있다. 제1장에서는 재료의 허용 응력도와 재료 중량 및 각 부분의 하중을 서술하였다. 제2장에서는 가구의 응력을 산정하였다. 제3장에서는 각종 보의 단면, 제4장에서는 각종 기둥의 단면을 서술하였다. 제5장에서는 기초, 제6장에서는 중앙홀 철골 지붕과 계단에 대한 구조 계산을 설명하고 있다.

덕수궁미술관의 투시도
하마마츠시립중앙도서관 소장

나카무라 요시헤이가 소장하고 있던 덕수궁미술관의 투시도다. 일반적으로 투시도는 건물을 짓기 전에 건물에 대한 전체적인 모습을 보기 위해 그린다. 이 투시도에는 석조전과의 연결 복도와 기관실이 그려져 있지 않다. 투시도는 건물의 주요 부분을 강조해서 그리기 때문이다.

덕수궁미술관의 전경 사진
하마마츠시립중앙도서관 소장

덕수궁미술관 전경사진으로 투시도와는 달리 석조전과 연결된 연결 복도가 잘 표현이 되어 있다. 지금은 사라진 굴뚝에서 나오는 연기가 인상적이다. 당시에 난방시설이 되어 있음을 상징적으로 나타내는 것이다. 자세히 보면 건물 정면의 열주(列柱)에서 3사람이 포즈를 취하고 있다.

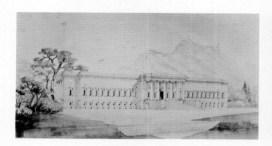

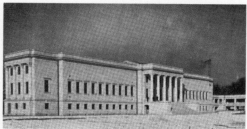

덕수궁미술관 개관 당시 유리 원판 사진
국립중앙박물관 소장

덕수궁미술관 기념엽서
국립현대미술관 소장

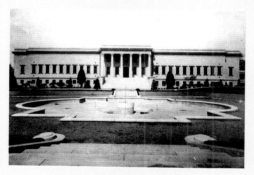

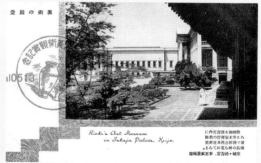

**덕수궁미술관 개관 당시
전시실 내부 유리 원판 사진**
국립중앙박물관 소장

국립중앙박물관이 소장하고 있는 덕수궁미술관의 내부 모습이다. 근대적 미술관이라기보다는 전통공예를 전시하기 위한 진열장이 부각되어 박물관과 같은 느낌이다. 근대풍의 둥근 전등이 시선을 끈다. 현재의 정사각형 패턴의 목재 바닥이 원형임을 사진을 통해서 확인할 수 있다.

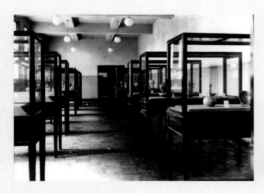

덕수궁미술관 중앙홀의 두 불상
『이왕가미술관요람』(이왕직, 1938)의 도판8

덕수궁미술관 개관 당시 원형계단 사진
『조선과 건축(朝鮮と建築)』, 1938년 6월호

귀빈실 중앙에 위치한 철불과 귀빈실 좌측의 움푹 들어간 벽감에 설치된 비로자나불을 확인할 수 있다. 귀빈실은 현재 뮤지엄 샵으로 바뀌어 있다. 3층부의 철제 난간은 그대로 남아 있다. 우측 사진은 휴게실에 설치된 회전계단으로 이 계단을 이용하여 옥상에 올라갈 수 있다. 회전계단의 계단판은 원형의 인조석 물갈기로 설치되어 있다. 가느다란 철제 난간이 세련된 모습이다.

경성명승유람안내

1939, 19.4×53.1cm,
서울역사박물관 소장

1938년 이왕가미술관이 개관된 이후 1939년에 만들어진 경성 관광 안내 지도다. 서울역에서 출발하는 관광 일정이다. 경복궁에서 숭례문에 이르는 길이 직선으로 뚫려 있는 태평로의 중심에 덕수궁이 보인다. 대한문과 중화전이 왜소하게 그려져 있고, 석조전과 덕수궁미술관이 상대적으로 부각되어 표현되고 있다.

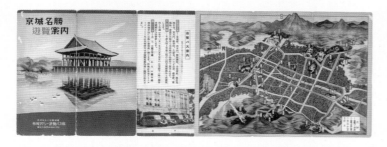

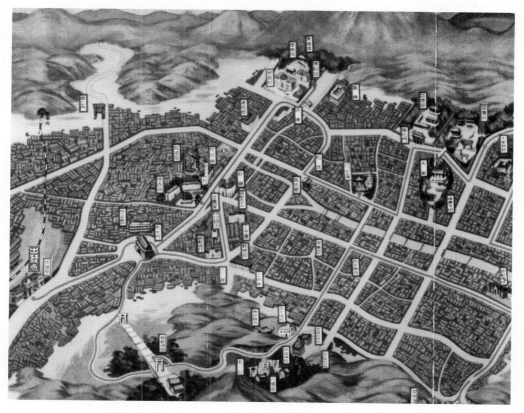

국립현대미술관 소장
근대 걸작

Modern Art Collection
of MMCA

- ## 이영일, 〈시골소녀〉
 1928, 비단에 채색, 152×142.7cm

이영일(1904-84)은 1920년대에 일본에 건너가 그림을 공부하였으며 섬세한 필치와 진한 채색의 인물화, 화조화로 두각을 나타냈다. 그는 1925년 제4회《조선미술전람회》에서 3등상을 수상한 이래 두 차례 특선을 차지했고, 1935년 제14회《조선미술전람회》에서 추천작가가 되는 등 명성이 높았다.

〈시골 소녀〉는 현존작이 매우 희소한 이영일의 귀한 작품이다. 잠든 동생을 포대기로 둘러업은 맨발의 소녀와 땅바닥의 곡식 낱알을 줍고 있는 또 다른 소녀의 모습을 담았다. 이러한 시골의 모습은 향토적 소재와 분위기가 선호되었던 당시의 시류를 따른 것이다. 사실적인 표현 가운데에서도 평면적 묘사, 균일한 필선, 화면 전반의 장식성이 두드러지는데 이는 당시 광범위하게 수용되었던 일본 미술의 영향을 반영하는 것이다.

이 작품은 1929년《조선미술전람회》에서 특선하여 '이왕직'에서 매입한 이후 창덕궁에 보관되어오다 1972년《한국근대미술 60년》전을 계기로 발굴되어 이관된 확실한 이력을 지니고 있어 의미가 남다르다.

Lee Youngil (1904-1984), *Country Girl*
1928, Color on silk, 152×142.7cm

Having studied art in Japan in the 1920s, Lee Youngil excelled at figure paintings and bird-and-flower paintings, combining subtle brushstrokes with deep colors. Very few of Lee's works have survived, making *Country Girl* an invaluable treasure. The painting shows a barefoot girl with a sleeping child (probably her younger sibling) on her back, while another girl collects grains from the ground. Farming scenes and pastoral landscapes were a popular theme among works at the Joseon Art Exhibition, reflecting the rural nature of the country at the time. Although the girls' expressions are quite realistic, the overall style is more decorative and two-dimensional, with very even brushstrokes. These characteristics indicate the prevalent influence of Japanese painting during the colonial period, as well as Lee's own background studying in Japan. Originally purchased by the Yi Royal Family Museum of Art, this painting was all but forgotten for many years, languishing in storage at Changdeokgung Palace. It was rediscovered during the preparation for the landmark exhibition *60 Years of Korean Modern Art* (1972), and then transferred to the collection of MMCA. Thus, in addition to its artistic qualities, the history and provenance lend the painting extra significance. Ⓑ

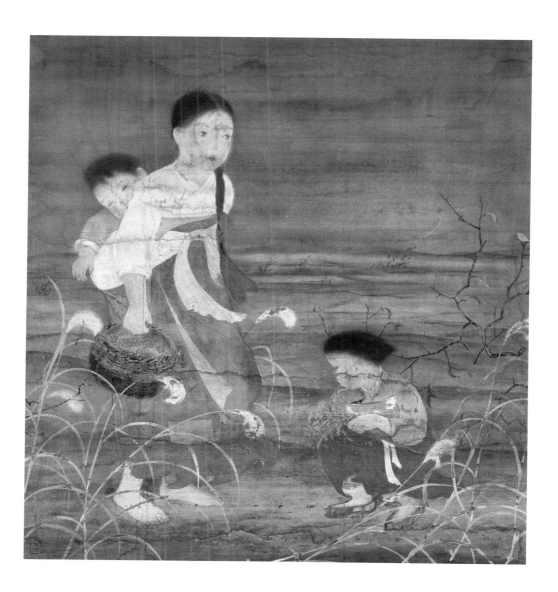

김기창, 〈가을〉

1935, 비단에 채색, 170.5×110cm

김기창(1914-2001)은 1930년 김은호(金殷鎬, 1892-1979)의 문하생이 된 이래 섬세한 필치와 진한 채색의 인물화를 그리며 화가로 입문했다. 1931년 제10회《조선미술전람회》에서 입선한 이래 1937년과 1938년의 제16, 17회《조선미술전람회》에서 각각 창덕궁상, 총독상을 수상하는 등 두각을 나타냈다. 20세기 후반에는 추상화풍과 민화풍을 수용하여 표현주의적 작품세계를 일구었으며, 홍익대학교와 수도여자사범대학교에서 후학을 양성하기도 했다. 〈가을〉은 1935년 제14회《조선미술전람회》입선 작품으로 김기창 초기작의 특징을 보여준다. 높이 솟은 수수밭 사이를 가로지르는 삼남매의 모습을 그렸다. 맏이인 소녀는 새 참 바구니를 머리에 이고 막내 동생을 업고 있으며, 둘째로 보이는 소년은 낫과 베어낸 수수깡을 손에 들고 있다. 이러한 모습은 당시《조선미술전람회》에서 높이 평가받던 조선 향토색의 반영으로 까무잡잡한 아이들의 피부색을 통해 한층 강조되었다. 소녀의 푸른 치마와 빨간 댕기, 파란 하늘과 금빛 수수밭의 대비와 조화가 돋보인다. 화면 전반에 명암법과 원근법을 통해 시각적 사실성을, 또렷한 경물 묘사와 선명한 채색을 통해 장식성을 강화했는데, 이것은 일본 및 서양미술의 기법과 양식으로 변화를 꾀하던 당시 수묵채색화의 양상을 잘 보여준다. 〈가을〉은 1974년 개인 소장가로부터의 구입을 통해 소장하게 되었다.

Kim Kichang (1914-2001), *Autumn*

1935, Color on silk, 170.5×110cm

Receiving an honorable mention at the 14th Joseon Art Exhibition (1935), *Autumn* nicely demonstrates the characteristics of Kim Kichang's early paintings. The image shows two siblings walking through a tall sorghum field, as if taking a break for a snack or meal. The boy holds a sickle and a cut stalk of sorghum, while the elder girl has a sleeping baby on her back and a large basket balanced on her head. Farming scenes and pastoral landscapes were a popular theme among works at the Joseon Art Exhibition, reflecting the rural nature of the country at the time. The rustic sensibility is enhanced by the dark skin tones, befitting children who spend their days working in fields. The painting stands out for the harmonious contrast between the different colors, such as the girl's blue skirt and red *daenggi* (long hair ribbon), as well as the blue sky and golden sorghum. While the use of shading and perspective heightens the visual realism, the sharp depiction and vivid colors convey a more decorative style. This painting exemplifies early twentieth-century Korean ink-wash paintings with colors, as artists began to modify the traditional style by adopting Japanese and Western techniques. *Autumn* was purchased by MMCA from a private collector in 1974. 🅱

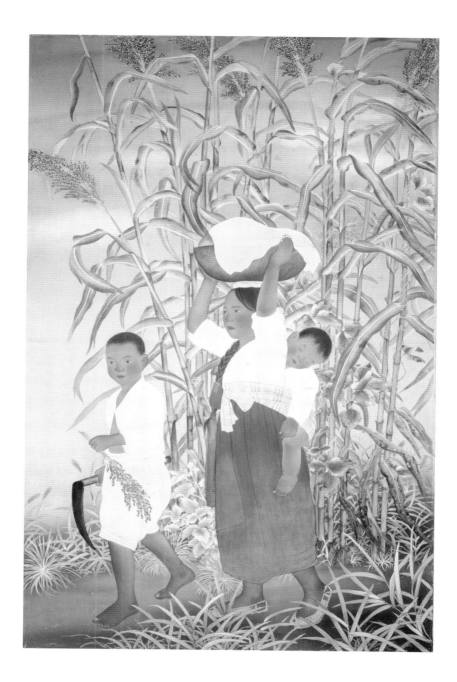

• 고희동, 〈자화상〉

1915, 캔버스에 유채, 61×46cm

고희동(1886-1965)은 한국 최초로 서양화를 도입한 화가로 널리 알려져 있다. 그는 역관 출신의 개화파 인사였던 부친 고영철의 영향으로 일찍이 세계의 동향을 파악했고, 1899-1903년 한성법어학교를 다녀 프랑스어를 유창하게 구사할 수 있었다. 1909년 국비장학금을 받고 일본으로 건너가 도쿄미술학교 양화과를 졸업(1915. 3. 29), 한국 최초의 서양화가가 되었다.

이 자화상은 1915년 유학을 마치고 귀국하여, 그해 여름 자신의 수송동 집 화실에서 양서와 유화작품을 배경으로 모시 적삼을 풀어헤친 채 골몰한 생각에 잠긴 자신의 모습을 그린 것이다. 그러나 이 작품을 비롯한 몇 점의 유화작품을 끝으로, 고희동은 이후 서양 기법을 적용한 한국화를 주로 제작하게 된다.

1972년 국립현대미술관이 주최한 《한국근대미술 60년》 전이 열릴 때까지만 하더라도, 국내에 남아 있는 고희동의 유화는 한 점도 발견되지 않았다. 고희동 자신도 1963년 인터뷰에서 유화가 남아 있지 않다고 증언한 바 있다. 그러나 이 전시 직후 고희동의 유족이 예전의 이삿짐 꾸러미 속에 말려 있던 자화상 2점을 발견하여, 국립현대미술관에 이를 알려왔다. 극적으로 발견된 이 작품은 1972년 당시 20만원에 구입되었는데, 당시만 해도 찢어지고 훼손이 심한 상태였다. 이후 1980년 일본에서 수복을 마치고 현재의 모습을 갖추게 되었다. 2011년 국가문화재 제487호로 지정되었다.

Ko Huidong (1886-1965), *Self-portrait*

1915, Oil on canvas, 61×46cm

Ko Huidong, who is widely considered to be Korea's first Western-style oil painter, studied oil painting at the Tokyo School of Fine Arts (present-day Tokyo University of the Arts). After graduating in March 1915, Ko returned to Korea. This self-portrait is believed to have been painted in the summer of 1915, almost immediately after his return. Ko painted himself in his studio in Susong-dong, against a backdrop of books and an oil painting. There is a striking contrast between his thoughtful facial expression, reminiscent of an intellectual, and his casual pose and open ramie shirt, which convey a somewhat rougher impression. After producing a few more oil paintings, Ko Huidong began focusing on traditional Korean ink paintings,

sometimes applying the Western techniques that he had studied. In an interview in 1963, Ko Huidong stated that none of his oil paintings had survived. But in 1972, when MMCA was organizing the special exhibition *60 Years of Korean Modern Art*, members of the deceased artist's family discovered two of his self-portraits rolled up and packed among possessions in storage. The family notified the museum, which then purchased this work, even though it had been badly damaged. In 1980, however, the work was extensively repaired and preserved, resulting in its present condition. It was registered as National Cultural Heritage #487 in 2011. Ⓚ

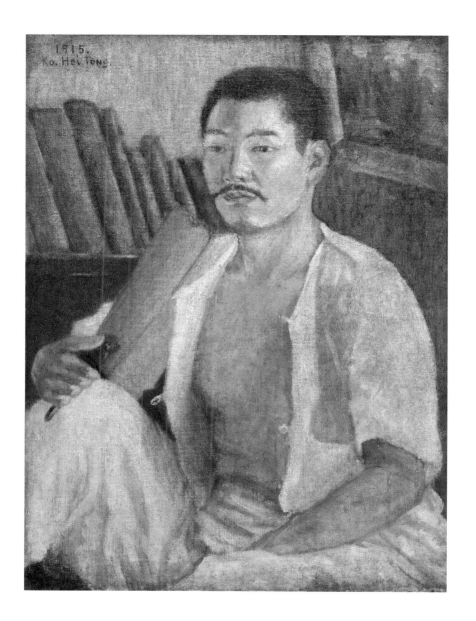

이종우, 〈인형이 있는 정물〉
1927, 캔버스에 유채, 53.3×45.6cm

이종우(1899-1979)는 도쿄미술학교에서 서양화를 공부한 한국의 1세대 유화가에 속한다. 황해도 출신으로 평양고등보통학교에서 수학한 후 부친에게는 법학을 공부한다며 유학을 떠났지만 실제로는 미술을 공부하고 귀국하였다. 그는 딱 한 번《조선미술전람회》에 출품한 이후, 의도적으로 선전 출품을 거부하였으며, 고려미술원 강사, 중앙고등보통학교 도화 교사 등을 맡으며, 쟁쟁한 후배 서양화가들을 길러내는 데 중요한 역할을 했다.

일본을 거치지 않은, 유럽의 미술을 직접 접하기 위해 1925년 프랑스 파리로 떠나서, 러시아인이 운영하던 연구실에서 아카데믹한 화법을 익혔다. 〈인형이 있는 정물〉은 이 무렵 제작되어 1927년 파리《살롱 도톤느》에 출품된 작품으로, 이듬해 동아일보사 주최로 열렸던 귀국 개인전에도 소개되었다. 당시 제목은 〈정물〉이었으나 1972년《한국근대미술 60년》전에 〈인형이 있는 정물〉이라는 제목으로 명명되었다. 상자 안에 작은 인형을 들고 있는 큰 인형이 들어 있고, 그 상자의 주변에는 흰색 꽃들이 배치되었다. 유리 화병의 투명한 재질감이 살아 있고, 유리 상자의 모서리가 벽에 걸린 거울에 비치는 모습까지도 정교하게 계산되었다. 파리 전람회에 발표된 한국인 최초의 유화였다는 데 의의가 있는 이 작품은 1972년《한국근대미술 60년》전이 개최될 무렵 작가의 친척이 소장하고 있었다. 이종우는 이 전시를 계기로 작품을 찾아와 국립현대미술관에서 이를 수집할 수 있도록 했다.

Lee Chongwoo (1899-1979), *Still Life with a Doll*
1927, Oil on canvas, 53.3×45.6cm

After studying Western-style oil painting at the Tokyo School of Fine Arts (present-day Tokyo University of the Arts), Lee Chongwoo established himself as one of the first generation of Korean oil painters. After his studies in Japan, Lee moved to Paris in 1925, where he learned the style of Academic Art in a studio operated by a Russian artist. *Still Life with a Doll* was painted during his stay in Paris and submitted to the annual exhibition Salon d'Automne in 1927. The following year, Lee returned to Korea and held a solo exhibition, where this work was shown under the title *Still Life*. It was eventually renamed *Still Life with a Doll* when presented at *60 Years of Korean Modern Art* (1972). The painting shows a glass case containing one doll that is holding a second smaller doll, with various white flowers arranged around the case. The translucence of the glass vase is well captured, and one corner of the case is reflected in a mirror on the wall, showing Lee's meticulous attention to the composition. This work has special significance, being the first oil painting by a Korean artist that was ever shown in exhibition in Paris. Thus, in 1972, MMCA wished to include it in *60 Years of Korean Modern Art*, but Lee was no longer in possession of the painting. Motivated by the exhibition, he searched for the painting and found it with one of his relatives, and then helped MMCA to acquire the work for its collection. Ⓚ

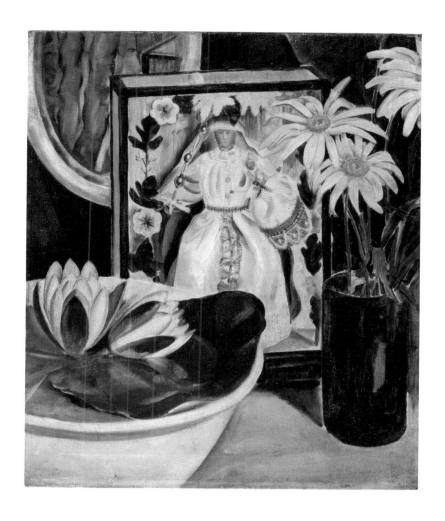

구본웅, 〈친구의 초상〉

1935, 캔버스에 유채, 62×50cm

구본웅(1906-53)은 『황성신문』 기자와 잡지 『개벽』의 편집장을 역임했던 구자혁의 아들로, 아버지가 인수하여 설립한 창문사를 통해 많은 문인과도 교유했던 화가다. 그는 특히 천재 시인 이상과 가깝게 지냈는데, 이들은 누상동에 있던 신명학교의 동기 동창으로 어릴 때부터 절친했다. 성장한 후에도 작은 키에 꼽추였던 구본웅과 봉두난발에 키다리 이상이 함께 길을 걷는 모습은 장안의 화젯거리였다. 구본웅은 이상이 창문사에 근무하며 돈을 벌 수 있도록 도왔고, 또한 이상이 요절한 후에는 『청색지』를 발간, 그의 유작을 게재한 바 있다.

이 작품은 구본웅의 장남 구환모의 증언을 통해, 시인 이상을 모델로 한 것임이 알려졌다. 1972년 《한국근대미술 60년》전 당시 미술관은 언론을 통해 작품을 찾고 있음을 대대적으로 홍보했는데, 이때 구본웅의 유족이 이 작품의 존재를 알려왔다. 그해 문학가 이어령이 발간한 『문학사상』의 창간호 표지로 채택되었으며, 국립현대미술관이 어렵게 작품 구입 예산을 확보하여 이 작품과 함께 작가의 유작 8점을 일괄 구입했다. 구본웅의 이복 이모이자 이상의 아내가 된 변동림은 "우리들이 산 시대는 식민지 치하라는 치명적인 조건하에서 아무도 절대로 행복할 수 없었다"라고 회고한 바 있다. 이 작품은 바로 그런 시대를 살았던 예술가들의 초상이다.

Gu Bonung (1906-1953), *Portrait of a Friend*

1935, Oil on canvas, 62×50cm

Gu Bonung was a modern artist whose paintings are reminiscent of the Fauvism movement. Gu also operated a printing and publishing company called Changmunsa, which kept him in regular contact with many writers. In particular, he was a schoolmate and close friend of Yi Sang, one of Korea's greatest poets. Gu Bonung was a small man with a hunchback, while Yi Sang was tall with shaggy hair, and the pair reportedly made quite the spectacle when they strolled through the streets together. As confirmed by Gu Bonung's son Gu Hwanmo, the "friend" depicted in this portrait is Yi Sang. The dark background dramatically emphasizes the haggard appearance of Yi, who suffered from tuberculosis. Yi's wife (and Gu Bonung's aunt) Byeon Dongrim said that "In our era, it was impossible for anyone to be happy under the lethal conditions of Japan's colonial rule." Indeed, this work captures the desolation of many artists who struggled to survive through those times of tragedy. In preparing for the exhibition *60 Years of Korean Modern Art* (1972), MMCA conducted a media campaign seeking to gather modern artworks that were widely scattered at the time. As a result of the campaign, the family of Gu Bonung notified the museum about this painting. After some diligent fundraising, the museum was able to purchase eight of Gu Bonung's works including this one. **K**

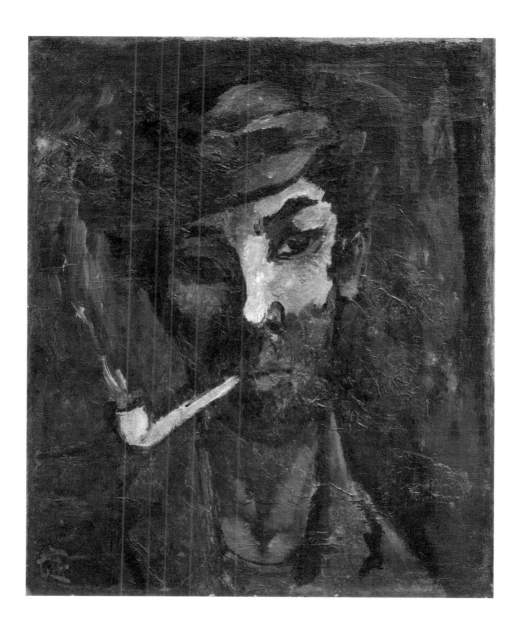

• 김환기, 〈론도〉

1938, 캔버스에 유채, 61×71.5cm

김환기(1913-74)는 전라남도 신안군 안좌도에서 천석꾼의 아들로 태어나 중학교 때 이미 일본에서 유학하였다. 중학교 졸업 후 귀국하여 만 19세의 나이에 당시의 관례대로 조혼하였다. 결혼 후 부친의 반대를 무릅쓰고 다시 일본으로 건너가 일본대학 예술학원 미술부에서 본격적으로 화가의 길에 들어섰다. 아방가르드 양화연구소에서 활동하는 등 당대 일본에서도 가장 전위적인 미술가들과 교유하였다.

〈론도〉는 대학 졸업 후 귀국하여 자신의 고향 섬에서 그린 작품으로, 도쿄 우에노에서 열린 제2회《자유미술가협회》전(1938. 5. 22-5. 31)에 출품하기 위해 제작되었다. 작품의 뒷면에는 "ロンド, 金煥基作, 1938"이라고 적혀 있는데, 이러한 표식은 주로 작가가 전시 출품을 위해 명제를 써넣는 방식이다. 〈갈매기(白鷗)〉, 〈아리아〉와 함께 출품된 이 작품은 당시 일본의 잡지에 소개되어 큰 호평을 얻었다. 바이올린을 배우고 클래식 음악을 즐겨 듣던 김환기는 론도 음악의 선율과 리듬을 '추상적인' 회화 언어(선, 면, 색)로 환원하여, 현존하는 한국 최초의 추상화를 남겼다. 오랫동안 작가에 의해 보관되던 이 작품은 1972년《한국근대미술 60년》전에 출품되었고, 당시 가격 25만 원에 미술관으로 매입되었다. 현재 국가문화재 제535호로 등록되어 있다.

Kim Whanki (1913-1974), *Rondo*

1938, Oil on canvas, 61×71.5cm

Born to a wealthy landlord on the island of Anjwado in Sinan-gun, South Jeolla Province, Kim Whanki attended middle and high school in Japan. After graduating, Kim dedicated himself to becoming an artist by enrolling in the College of Art at Nihon University in Tokyo. In the 1930s, he studied at the Avant-Garde Art Institute, became an active participant in the Association of Free Artists, and worked closely with the community of avant-garde artists in Japan. After graduating from college, Kim returned to his hometown of Anjwado, which is where he painted *Rondo*. He painted it for the 2nd group exhibition of the Association of Free Artists, which was held in May 1938 in Ueno, Tokyo. An inscription on the back of the painting, which was likely written by the artist himself during the submission process, reads "ロンド, 金煥基作, 1938," which is the title of the work, Kim's name, and the date. Kim Whanki played the violin and enjoyed classical music, as is evident from the title of this work, which refers to a type of movement in a sonata. By translating melody and rhythm into visual terms (e.g., line, plane, color), Kim created this work, which is now regarded as Korea's first (extant) abstract painting. Kim kept this work for more than thirty years, before showing it again at *60 Years of Korean Modern Art* (1972). After the exhibition, the museum purchased the painting. It has since been recognized as a priceless treasure, designated as National Cultural Heritage #535. **K**

• 박수근, 〈할아버지와 손자〉
1960, 캔버스에 유채, 146×98cm

박수근(1914-65)은 강원도 양구에서 태어나 독학으로 미술을 공부했다. 1932년 《조선미술전람회》에 입선하여 화가의 길을 걷기 시작했으나, 그의 전형적인 화풍은 1950년대 이후 완성되었다. 그의 작품은 한국의 화강암을 연상시키는 거친 질감을 내기 위해 계속해서 붓질을 더하는 인고의 과정을 거쳐 탄생된다.

〈할아버지와 손자〉는 머리에 광주리를 이고 가는 여인들, 세월의 무게를 견딘 채 쭈그리고 앉아 있는 할머니들, 그리고 기력 없이 구부정한 체형으로 굳어버렸을지언정 손자에게는 더없이 든든한 존재가 되고 있는 할아버지의 모습을 한 화면에 담았다. 지극히 단순하고 충실하게 일생을 살았던 보통 사람들의 모습에서, 어쩐지 평범하지만 위대한 진실과 감동을 느끼게 하는 작품이다. 그의 전성기 걸작에 해당하는 이 작품은 작가 사후 부인에 의해 소장되다가 1972년 《한국근대미술 60년》전에 출품되었다. 당시 가격 1백만 원에 구입되었는데, 이는 그해 미술관에서 구입한 작품 중 가장 높은 가격이었다. 이후 미술관은 이와 같은 높은 수준의 박수근 작품을 더 이상 구입하지 못했다.

Park Sookeun (1914-1965), *Grandfather and Grandson*
1960, Oil on canvas, 146×98cm

Born in Yanggu, Gangwon Province, Park Sookeun was almost entirely self-taught as an artist. Although Park received an honorable mention at the Joseon Art Exhibition in 1932, he did not fully develop his trademark style until the 1950s. In order to emulate the rough texture of granite, commonly found in Korea, Park cultivated an arduous painting process of continuously repeating brushstrokes. Six people are depicted in *Grandfather and Grandson*; in the background are two aged women squatting and two women carrying baskets on their head, while a grandfather and grandson occupy the foreground. Although the stooped grandfather looks a bit frail, he is still the most reliable presence for his grandson. Such images of ordinary people who lived inconspicuously, forever humble yet earnest in their endeavors, never fail to touch the hearts of viewers, hinting at the true meaning of life. After Park's death in 1965, his wife kept this work, which was then exhibited at *60 Years of Korean Modern Art* (1972). After the exhibition, the museum purchased it for 1 million Korean won, which was the highest price that the museum paid for an artwork that year. ⬚

- **조석진, 〈노안(蘆雁)〉**
 1910, 종이에 수묵, 125×62.5cm

조석진(1853-1920)은 조선 말, 근대 초 화단에서 전통화풍의 지속에 큰 역할을 했던 화가로 1902년 어진(御眞) 제작에도 참여한 바 있다. 1911년에는 안중식과 함께 서화미술원(書畫美術院)을 설립하여 후학을 양성했고, 한국 최초의 근대적 미술 단체라고 할 수 있는 서화협회(書畫協會)의 회장을 역임하기도 했다.

〈노안〉은 조석진의 화조 화풍을 잘 보여주는 작품이다. 갈대숲을 배경으로 땅 위에 있는 기러기와 하늘로 날아오르는 기러기를 묘사했다. 기러기와 갈대숲은 채색이 없음에도 형태와 질감이 드러나서 조석진의 뛰어난 필묵법을 보여준다. 한편 좌측 상단에 쓰여 있는 "백년토록 나라 안에서는 모두 형제이지만, 만리 구름 속에서는 한 마리 새이네(百年海內皆兄弟 萬里雲間一羽毛)"라는 제시(題詩)는 중국 명대의 시인 구우(瞿佑, 1347-1427)의 시 「고안(孤雁)」 가운데 일부를 차용한 것이다. 전통적으로 갈대와 기러기를 그린 노안도(蘆雁圖)는 "노후의 편안한 삶"을 의미하는 노안(老安)과 발음이 같아 대표적인 축수화로 여겨졌고, 〈노안〉 역시 동일한 성격을 지니고 있는데, 실제로 조석진은 김교빈(金教彬)이라는 인물에게 이 그림을 그려주는 것임을 제발을 통해 명시하였다. 이 그림은 1975년 문화체육관광부의 전신인 문화공보부의 관리전환을 통해 소장하게 되었다.

Cho Seokjin (1853-1920), *Wild Geese*
1910, Ink on paper, 125×62.5cm

Wild Geese is a representative bird-and-flower painting of Cho Seokjin, one of the most important artists of the late Joseon Dynasty and early twentieth century, the key transitional period between traditional and modern painting. Two geese are walking near a cluster of reeds, with four more geese descending from the skies above. Demonstrating adept skills with the brush, Cho captured the subtle textures and shapes of the geese and reeds using only shades of black ink. The writing on the upper left of the painting is an excerpt from a poem entitled "Lone Goose" (孤雁) by Qu You (瞿佑, 1347-1427), a poet of China's Ming Dynasty. The excerpt reads "百年海內皆兄弟 萬里雲間一羽毛," which means "All of the people in our country are siblings for a hundred years, but each is also a single bird in a vast expanse of clouds." Notably, the Chinese characters for "reeds and geese" (蘆雁) are homophones with the characters for "joyful life for the elderly" (老安). Thus, scenes of geese and reeds are a popular theme in traditional Asian painting, conveying wishes for a long and happy life. Confirming this association, the inscription states that Cho Seokjin dedicated this painting to someone named Kim Gyobin. The museum acquired the painting in 1975, when it was transferred from the Ministry of Culture and Information (present-day Ministry of Culture, Sports, and Tourism). B

- **이상범, 〈초동(初冬)〉**
 1926, 종이에 수묵채색, 152×182cm

이상범(1897-1972)은 서화미술원에서 안중식으로부터 그림을 배우며 화가로 성장했다. 실경을 토대로 한 수묵산수화로 자신의 작품세계를 형성했고,《조선미술전람회》에서 창덕궁상을 수상하며 두각을 나타냈다. 20세기 중반에는 홍익대학교 교수로서 후학을 양성했고 이를 통해 이후 수묵채색화에 전개에 있어서 중요한 영향을 미쳤다.

〈초동〉은 1926년 제5회《조선미술전람회》출품작으로 이상범 초기 산수화의 양상을 잘 보여주는 그림이다. 초겨울의 초가집과 그를 둘러싼 나무와 언덕 등 쉽게 접할 수 있는 보편적인 경관을 소재로 삼았다. 주로 명승지를 제재로 삼았던 과거 산수화와는 다른 면모다. 일본 및 서양미술로부터 수용한 원근법, 명암법을 반영하여 사실성을 크게 강화한 점도 당시로서는 선구적인 것이었다. 그렇지만 동

아시아의 오랜 산수화 전통에 뿌리를 두고 있는 미점준(米點皴)의 적극적 활용은 〈초동〉이 새로운 요소와 전통성을 절충시키려던 시도의 결과임을 알려준다. 이러한 표현방식은 이상범, 변관식, 이용우, 노수현에 의해 결성되었던 단체 동연사(同研社)가 공동적으로 추구한 것으로 사경산수화(寫景山水畵)라 지칭되었다. 이 작품은 본래 2폭 가리개 형태로 장황(裝潢)되어 있던 것을 당시 소장가였던 박주환 동산방화랑의 대표가《한국근대미술 60년》전의 출품을 계기로 액자 형태로 바꾸었다. 수묵채색화가 전통적 방식의 병풍 형태에서 근대적 형식의 액자로 바뀌어 전해지는 사실 또한 흥미롭다. 1977년 박주환 대표는 이 작품을 미술관에 기증하였는데, 이후 2013년에 등록문화재 532호로 지정되었다.

Lee Sangbeom (1897-1972), *Early Winter*
1926, Ink and color on paper, 152×182cm

Shown at the 5th Joseon Art Exhibition (1926), *Early Winter* demonstrates the style of early landscape paintings by Lee Sangbeom. Along with Byeon Gwansik, Lee Yongwoo, and Ro Suhyoun, Lee Sangbeom was one of the founding members of the Dongyeonsa Group (同研社), which sought to modernize traditional Eastern painting by adopting new techniques. For example, this painting follows the style of a traditional landscape, but it depicts an ordinary countryside, with familiar trees, hills, and thatched-roof houses. This represents a departure from traditional landscapes, which typically showed famous natural landmarks and scenic areas. In addition, Lee was one of the first Korean artists who used Western and Japanese techniques of perspective and shading to enhance the realism of his works. But Lee also practiced the "Mi style" (米點皴), or "rice dot stroke," which is a staple of traditional East Asian landscapes. Thus, *Early Winter* shows how Lee Sangbeom combined modern and traditional elements to great effect. Donated to the museum by Bak Juhwan (Director of Dongsanbang Gallery) in 1977, this painting was designated as Registered Cultural Heritage #532 in 2013, confirming its excellence and significance. B

김영기, 〈향가일취(鄕家逸趣)〉
1946, 종이에 수묵채색, 170×90cm

김영기(1911-2003)는 근대기의 중요한 서화가 김규진의 장남으로 태어났다. 1930년대 초반 중국으로 건너가 당시 저명했던 수묵채색화가 제백석(齊白石, 1864-1957)에게 그림을 배우며 자신의 작품세계를 형성했다. 20세기 중반 이화여자대학교, 홍익대학교, 성균관대학교, 수도여자사범대학교 등에서 미술 교육에 종사하며 후학을 양성했고, 『조선미술사』, 『동양미술사』 등의 이론서를 출간했다. 그는 기존에 수묵채색화를 지칭하던 용어인 '동양화(東洋畵)'를 '한국화(韓國畵)'로 바꾸어 사용할 것을 제시했던 선구적 인물이기도 하다.

〈향가일취〉는 김영기 작품세계의 특징을 잘 반영하는 중요한 초기 작품이다. 넝쿨에 주렁주렁 달린 수세미가 화면 한 가득 펼쳐진 모습을 표현했다. 김영기는 중국 유학 시

절 스승인 제백석에게 크게 영향을 받았고, 분방한 필묵법을 살린 화조화를 중점적으로 다루게 되었다. 〈향가일취〉역시 이러한 김영기의 화풍을 보여주는데 활달한 먹으로 그려진 넝쿨과 잎, 수세미의 형태, 미묘한 담채의 번짐과 퍼짐, S자 모양의 구도 등이 화면에 생동감을 부여한다. 화면 좌측 상단에 있는 짧은 제발은 서예와 회화의 융합을 지향했던 전통시대 문인화의 목표를 따른 것이다. 〈향가일취〉는 20세기 전반 일본 및 서구미술의 수용에 한계를 느낀 일군의 작가들에 의해 다시금 동아시아로 회귀하려는 움직임의 단초를 보여주는 작품이라는 점에서 의미가 깊다. 이 작품은 1972년 《한국근대미술 60년》전에 출품된 후 1978년 작가에게 직접 기증받아 소장하게 되었다.

Kim Youngki (1911-2003), *A Scene of Native Village*
1946, Ink and color on paper, 170×90cm

This important early work by Kim Youngki depicts a large cluster of hanging luffas, a gourd-like fruit that grows on a vine. After studying in 1932 under Qi Baishi (齊白石, 1864-1957), one of China's most famous modern ink-wash painters, Kim Youngki concentrated on bird-and-flower paintings featuring sinuous brushstrokes of traditional ink. This work has a distinct vitality from the rough and organic rendering of the vines, leaves, and luffas, as well as the subtle blend of light colors and the S-shaped composition.

The inclusion of a brief inscription on the upper left is a nod to the ideals of traditional literati painting, which often combined calligraphy and painting. As demonstrated by this work, many Korean artists of the mid-twentieth century returned to Eastern styles and traditions, pushing back against the Western and Japanese techniques of modern art. After being featured in *60 Years of Korean Modern Art* (1972), this work was donated to the museum by the artist in 1978. Ⓑ

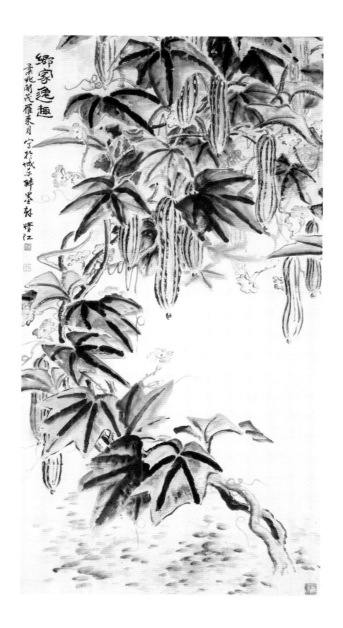

- ## 오지호, 〈남향집〉
 1939, 캔버스에 유채, 80×65cm

오지호(1905-82)는 을사늑약이 체결된 해에 전라남도 화순에서 군수의 아들로 태어났다. 부친은 1910년 경술국치를 당하자 스스로 목숨을 끊었다. 오지호는 서울 휘문고보와 도쿄미술학교에서 수학한 후 귀국하여 《조선미술전람회》의 출품을 거부하고, '녹향회'라는 미술 단체를 조직했다. 1935년에는 개성에 가서 해방될 때까지 송도고등보통학교의 도화 교사로 활동했다.

〈남향집〉은 당시 작가가 살던 개성 송악산 기슭의 집을 배경으로 한 작품이다. 햇살이 쏟아지는 한낮의 남향집 앞에는 대추나무가 선명한 그늘을 드리우고 있다. 빨간 옷을 입은 작가의 둘째 딸이 문밖을 내다보고, 하얀 강아지는 따스한 봄날의 햇살을 만끽하며 낮잠을 즐기고 있다. 작가는 이 작품을 제작하던 무렵인 1939년 5월 「동아일보」에 「오월송(伍月頌)」이라는 제목의 기고문을 통해, 이 집과 주변 자연 풍광의 아름다움을 실감나게 묘사한 바 있다. 그는 평생 일관되게 자신의 화풍을 고수하며 '지조 있는' 화가의 자리를 지켰고, 사후 작가의 뜻에 따라 부인 지양순 여사를 비롯한 유족에 의해 총 34점의 작품이 국립현대미술관에 기증되었다. 그중 가장 대표작이라 할 만한 〈남향집〉은 현재 등록문화재 제536호로 지정되어 있다.

Oh Jiho (1905-1982), *Sunny Place*
1939, Oil on canvas, 80×65cm

Oh Jiho, one of the pioneers of Korean Impressionism, painted *Sunny Place* in Gaeseong, where he lived from 1935 until 1945, when Korea regained its independence. The painting shows the house in Gaeseong where Oh lived while he was teaching at Songdo High School. Facing south for maximum sunlight, the house is aglow with light from the midday sun, interrupted by stark shadows from the adjacent jujube tree. The little girl peeking out from the doorway, clad in red, is the artist's second daughter, who is joined by a white dog contently dozing in the warmth of the spring sun. In May 1939, around the time that he painted this work, Oh Jiho wrote an article in *Donga Ilbo* called "Ode to May" (五月頌), in which he enthusiastically described the beauty of his house and the surrounding natural landscape. Throughout his career, Oh consistently adhered to his style of Korean Impressionism. After his death, in accordance with his will, Oh's family donated thirty-four of his works to the museum. Among those, *Sunny Place* is now considered to be his representative work, and has been designated as National Cultural Heritage #536. K

1930, 종이에 유채, 24.2×33cm

임용련(1901-?)은 평안남도 진남포 태생으로 서울 배재고보에서 3.1 운동에 가담했다가 경찰의 수배를 피해 중국으로 피신, 난징의 금릉대학에서 수학하였다. 1921년 '임파(任波)'라는 가명으로 중국 여권을 만들어 미국으로 건너가, 시카고미술학교와 예일대학교에서 미술을 전공했다. 1929년 예일대학교 장학금을 받아 유럽 연수를 떠났고, 파리에서 유화를 공부하던 백남순(1904-94)을 만나 이듬해 결혼했다. 이 작품 〈에르블레 풍경〉은 이들이 파리 근교 에르블레에서 신혼 생활을 즐기던 시기에 제작되었다. 작가 부부는 1930년 귀국하여 11월 5일 동아일보사에서 《부부 양화》전을 가졌는데, 이는 당시 언론에 대서특필되었고, 문예계에 신선한 충격을 주었다. 〈에르블레 풍경〉은 이 전시에 출품되었던 것으로, 현존하는 몇 안 되는 임용련 작품 중 하나다. 이 작품은 백남순이 미국으로 이민 가기 전 친구 민영순에게 선물한 것으로, 1982년 미술기자 이구열에 의해 그 소재가 파악되었다. 이후 소장가 민영순은 이 작품을 흔쾌히 국립현대미술관에 기증하였다. 당시 미술관장 이경성은 이 작품의 발굴은 "고분에서 금관을 발견하는 것과 다를 바 없다"고 격찬하였다.

Yim Yongryeon (b. 1901), *Landscape of Herblay*
1930, Oil on paper, 24.2×33cm

While a student at Baejae High School in Seoul, Yim Yongryeon participated in the March 1st Movement (1919), a series of protests against Japanese colonial rule. Wanted by the police, Yim fled first to China, before entering the United States in 1921, using a passport with the false Chinese name of "任波" (which sounds roughly like "Renbo"). In the U.S., he studied art at the Art Institute of Chicago and Yale University. Through a grant from Yale, he took a student trip to Europe, where he met his future wife Baek Namsun (1904-1994), who was also a painter studying in Paris. After getting married in 1930, the couple spent their honeymoon in Herblay, a small city just outside Paris. In November 1930, the couple returned to Korea and held an exhibition of their oil paintings, including *Landscape of Herblay*, in the building of *Donga Ilbo*. This exhibition made the headlines, being heralded as an exhilarating and inspirational shock to the art and culture field. During the Korean War, however, Yim Yongryeon was taken to North Korea by the North Korean army, where he met an unknown fate. In the 1960s, when Baek Namsun was preparing to emigrate to the United States, she gave this painting to her friend Min Yeongsun. It remained in her possession until 1982, when it was identified by the art journalist Lee Guyeol. Confirming its provenance, Min Yeongsun generously donated the painting to MMCA at that time. Lee Gyeongseong, who was then the director of the museum, excitedly declared that the discovery of this work was the equivalent of "finding a gold crown in an ancient tomb." Ⓚ

• 임군홍, 〈고궁의 추광〉

1940, 캔버스에 유채, 60×72cm

임군홍(1912-79)은 서울에서 태어나 국내에서 서양화를 공부하여《조선미술전람회》에 입선을 거듭하면서 화가의 경력을 쌓았다. 1936년 화우들과 함께 '녹과전'이라는 단체를 결성하였으며, 1939년 중국 여행을 떠나 한커우(漢口)에 정착하였다.

이 작품〈고궁의 추광〉은 임군홍이 베이징을 여행하던 중 자금성의 풍경을 화폭에 담은 것이다. 끝없이 펼쳐지는 붉은색 건축물이 화면 오른쪽에서 들어오는 태양광을 받으며 빛난다. 계절은 가을을 맞아 온 세상을 더욱 붉게 물들이고 있다.

임군홍은 한커우에서 미술 광고사를 운영하며 인쇄와 상업 광고에도 종사하다가, 해방이 되자 귀국했다. 이후 한국전쟁 중 북으로 갔고, 그의 작품은 유족에 의해 보관된 채 오랫동안 망각 속에 묻혔다. 1984년 미술사학자 윤범모의 노력으로 발굴 및 연구가 진행되었고, 1985년 국립현대미술관 특별전을 통해 공개되었다. 이 전시를 계기로〈고궁의 추광〉을 포함하여〈여인 좌상〉, 〈모델〉 등 총 5점의 작품이 국립현대미술관에 기증되었다. 임군홍은 납·월북 작가 해금 조치에 따라 1988년 공식적으로 해금되었다.

Lim Gunhong (1912-1979), *Old Palace in Autumn*

1940, Oil on canvas, 60×72cm

After studying Western-style oil painting in Korea, Lim Gunhong became a mainstay of the Joseon Art Exhibition, where he received several honorable mentions over the years. In 1939, Lim moved to China, where he travelled around before settling in Hankou (汉口) to operate an art advertisement company. In *Old Palace in Autumn*, Lim Gunhong depicts the Forbidden City in Beijing, which he visited during his travels. The sprawling red buildings of the palace are incandescent in the sunlight from the right side of the painting. Indeed, the entire world of the painting seems infused with red, befitting the autumn season. After Korea regained independence in 1945, Lim returned to his homeland, but during the Korean War, he chose to go to North Korea. His family in South Korea kept his paintings, which lingered in obscurity for many years. In 1984, the art historian Yoon Beommo actively searched for and rediscovered Lim's paintings, which were then featured at a special exhibition at MMCA in 1985. As a result of that exhibition, five of Lim's works, including this painting, were donated to the museum. Ⓚ

- **박고석, 〈범일동 풍경〉**
 1951, 캔버스에 유채, 39.3×51.4cm

박고석(1917-2002)은 평양 출신으로 숭실중학교를 거쳐 일본대학 예술학부에서 미술을 공부하였다. 서울에서 한국전쟁을 맞았고, 1·4 후퇴 때 부산으로 피난을 가서, 1952년 이중섭, 한묵, 이봉상 등과 함께 '기조전(其潮展)'을 결성한 바 있다. 비록 전쟁 중일지라도 우리 화가들은 "한 점이라도 더 그려야 한다"는 결연한 의지를 밝힌 이 단체는, 실제로 극심한 혼란 속에서도 작가들이 작품을 제작, 발표할 수 있는 토대를 마련하였다.

〈범일동 풍경〉은 전쟁 중 피난지 부산에서 제작된 유화작품이다. 피난민들이 많이 모여 살았던 범일동 일대를 담은 것으로, 아이를 업은 여인, 철로변을 하릴없이 서성이는 피난민들의 애환이 거친 필치, 투박한 윤곽선, 두꺼운 물감 처리를 통해 시각화되었다. 검은 선을 주조로 한 어둡고 대담한 화면 처리는 프랑스 화가 조르주 루오의 화풍을 떠올리게 한다. 이 작품은 부산에 임시 수장고와 건물을 두고 있던 국립박물관에서 1953년 5월에 열린 《제1회 현대미술작가초대》전에 출품되기도 했다. 오랫동안 박고석 초기의 대표작으로 알려져 있었으며, 1997년 작가에 의해 국립현대미술관에 기증되었다.

Park Kosuk (1917-2002), *Landscape of Beomil-dong*
1951, Oil on canvas, 39.3×51.4cm

Born in Pyeongyang, Park Kosuk studied in the College of Art at Nihon University in Tokyo. He then went to Seoul, but after the Korean War broke out in 1950, he fled to Busan during the Third Battle of Seoul. In Busan, along with Lee Jungseob, Han Mook, and Yi Bongsang, Park held the group exhibition *Gijojeon* (其潮展) in 1952. Park was in Busan when he painted *Landscape of Beomil-dong*, which depicts a local neighborhood that was filled with refugees from the war. Using coarse brushstrokes, rough outlines, and a thick texture of paint, Park captured the difficult lives of the refugees: one woman carries a baby on her back, while other refugees wander helplessly around the railroad tracks. The strong dark surface, rendered primarily with black lines, recalls the style of the French artist Georges Rouault. In May 1953, this work was exhibited at *1st Korean Modern Art Exhibition* by the National Museum of Korea, which was then occupying its temporary quarters in Busan. Now viewed as the representative work of Park Kosuk's early career, the painting was donated to MMCA by the artist in 1997. 🅚

- ## 휴버트 보스, 〈서울 풍경〉
 1898, 캔버스에 유채, 31×69cm

휴버트 보스(Hubert Vos, 1855-1935)는 네덜란드의 마스트리히트(Maastricht)에서 태어나 영국왕립화가협회의 회원으로 활동했으며, 1893년 시카고 만국박람회 때 네덜란드 왕실대표위원으로 참가했다. 세계 인종의 고유한 아름다움을 담은 표준형 초상화를 그리는 데 관심을 갖고, 여러 나라를 여행하던 중 1898년경 조선에 와서 이 작품을 남겼다. 〈서울 풍경〉은 정동 미공사관 쪽에서 경복궁을 바라보며 그린 풍경화로, 광화문과 경회루, 북악산의 모습이 파노라마적으로 펼쳐진다. 1911년 휴버트 보스가 친구에게 보낸 자서전적 서한에서, "한국은 가장 흥미로운 나라 중 하나다. 언덕과 골짜기, 고요한 강, 꿈 같은 호숫가에 아름다운 꽃들이 자라고 있었으며, 그 국민은 세계에서 가장 오랜 인종 중의 하나로 늘 유령처럼 흰옷을 입고 마치 꿈속에서처럼 조용히 걸어 다닌다"라고 썼다.

이 인상적인 작품은 미술사학자 김홍남이 미국에서 『코리아 쿼터리(Korea Quarterly)』(1979년 겨울호)에 소개된 기사를 읽고, 작가의 손자인 휴버트 보스 3세를 직접 찾아가, 처음으로 이 작품이 1982년 국립현대미술관에서 고종 초상과 함께 공개될 수 있도록 주선했다. 이 전시 이후에도 휴버트 보스 3세는 줄곧 〈서울 풍경〉을 소장해 오다가, 1998년 우연히 한국을 재방문했을 때 《근대를 보는 눈》 전시를 관람하고, 미술관의 학예직과 접촉, 2003년 이 작품을 미술관에 판매하였다.

Hubert Vos (1855-1935), *Landscape of Seoul*
1898, Oil on canvas, 31×69cm

The Dutch painter Hubert Vos participated in the Chicago World's Fair (1893) as a royal representative of the Netherlands. Vos was especially interested in painting portraits that captured the unique beauty of people of various ethnicities. Among his travels, he came to Korea in 1898, where he painted *Landscape of Seoul*. The painting shows the city from the viewpoint of the U.S. Legation (now the U.S. ambassador's residence) in Jeong-dong, facing Gyeongbokgung Palace. The panorama of visible landmarks in the painting includes Gwanghwamun Gate, Gyeonghoeru Pavillion, and Mt. Bugak. In 1911, Vos wrote to a friend, "Korea is a most interesting country, where the most beautiful flowers grow wild in lavish quantities over hills and dales, along silent rivers or dreamly lakes, but it is inhabited by one of the most ancient races, who 'ghostlike' always clad in white, walk in silence as in a dream." While in the U.S., the art historian Kim Hongnam read about this impressive painting in *Korea Quarterly* (Winter 1979), which inspired her to visit the artist's grandson, Hubert Vos III. Through Kim's efforts, this work and a portrait of King Gojong by Vos were shown to the public for the first time at an MMCA exhibition in 1982. After the exhibition, this painting was returned to Hubert Vos III, who eventually sold it to the museum in 2003. **K**

이인성, 〈카이유〉
1932, 종이에 수채, 72.5×53.5cm

이인성(1912-50)은 대구의 가난한 집안에서 태어나 당시 대구화단을 이끌었던 서동진(1900-70)의 지도와 후원을 받으며 미술 공부를 시작했다. 1929년 만 17세에 《조선미술전람회》에 입선하고, 1932-37년까지 연속 6회 특선을 거듭하며, 젊은 나이에 서양화 부문 추천작가가 되었다. 그의 미술적 재능을 아낀 후원자들의 도움으로 1931년 도쿄로 건너가 오오야마(王樣)상회라는 크레용 회사에서 근무하며, 유학을 할 수 있었다.

〈카이유〉는 이인성이 도쿄로 건너간 이듬해인 1932년 《조선미술전람회》에 출품하기 위해, 도쿄에서 제작하여 서울로 보내진 작품이다. 작품의 뒷면에는 "東京市外池袋之內伍王樣商會 藝術部 李仁星"이라는 주소가 기입되어 있고, 작품의 제목 등이 명시되어 있다. 제목 〈카이유〉는 원래 '칼라'라는 꽃을 의미하는데, 일본어로 카이우(칼라)와 카이유(쾌유)의 발음이 비슷하기 때문에, '쾌유'와 '회복'을 은유하는 꽃으로 여겨진다. 이인성은 이 작품으로 《조선미술전람회》에서 특선을 받았는데, 당시 특선작을 이왕직이나 일본 궁내성 등에서 매입하는 관례에 따라, 이 작품은 일본 궁내성에서 구입해 갔다. 일본 황실에서는 이를 황실 승마 선생에게 선물하였고, 그의 비서에 의해 오랫동안 보관되어 왔다. 이후 1998년 12월 국립현대미술관 덕수궁관 개관전인 《다시 찾은 근대 미술》전을 통해 처음 국내로 들여와 전시되었으며, 이듬해 유족과 미술관의 노력으로 국립현대미술관에 구입되었다.

Lee Insung (1912-1950), *Calla*
1932, Color on paper, 72.5×53.5cm

Born in Daegu, Lee Insung studied art through the guidance and support of the artist Seo Dongjin (1900-1970). Lee received his first honorable mention at the Joseon Art Exhibition in 1929, when he was just seventeen years old. Through the patronage of people who loved his art, Lee was sent to Tokyo in 1931, where he worked at a crayon company called Ooyama (王樣) while studying art. He painted *Calla* in Tokyo, and then submitted it to the 1932 Joseon Art Exhibition, where it was chosen as a special selection. This was the first of six consecutive special selections that Lee received at the Joseon Art Exhibition, from 1932 to 1937. Based on this success, Lee was named as a "Recommended Artist" of the oil painting section at a very young age. In Japan, calla flowers symbolize healing or recovery, since the term "calla" sounds similar to the Japanese word for healing. An inscription on the back of this painting ("東京市外池袋之內五王樣商會 藝術部 李仁星") states the artist's name and his address in Tokyo. After being chosen as a special selection, *Calla* was purchased by the Ministry of the Imperial Household of Japan. The ministry then presented the painting as a gift to the royal instructor of horseback riding, and it remained in the care of his secretary for many years. In 1998, it was brought to Korea for the first time for the *Korean Modern Art Revisited*, the opening exhibition of MMCA Deoksugung. Then, with the help of the artist's family, MMCA purchased the painting in 1999. ▨

김복진, 〈미륵불〉
1935(1999 복제), 청동, 47×47×114cm

김복진(1901-40)은 도쿄미술학교 조소과에서 수학했던 한국의 1세대 근대 조각가다. '토월회'라는 연극 단체를 이끌었고, 1928년 고려공산청년회 중앙위원으로 활동하다가 체포된 후 약 7년간 투옥된 바 있다. 주로 근대적 인물 조각을 통해《조선미술전람회》에서 크게 두각을 드러내었으나, 옥중 생활과 출옥 후에는 전통적인 불상 조각에 매진하였다.

김제 금산사 미륵전 본당 삼존불은 그의 대표적인 작업 중 하나로, 높이 11.8m의 본존불을 중심으로 한 당당한 모습이 인상적이다. 이 청동 〈미륵불〉은 바로 그 미륵전 본존불을 제작하기 위한 석고 축소 모형(마켓트)을 후에 청동으로 재제작한 것이다. 1935년 당시 금산사는 근대적인 '공모제'를 도입해서, 조각가로 하여금 1:10의 축소 모형을 먼저 제출하게 한 뒤 당선작을 가려내었는데, 김복진은 다른 작가들과 함께 일주일간 금산사에 머무르며 이 모형을 제작했다고 전한다. 해당 석고 모형은 금산사에 보관되던 중 소림원의 초대 주지 스님(심원호)이 소림원을 짓고 봉안할 불상을 구할 때, 금산사의 황성열 주지 스님이 "우리 절에 미륵불의 축소형이 있으니 모셔가라"며 전해준 것이라고 한다. 시무여원인으로 왼손에 보주를 든 채 인자한 미소를 머금은 이 불상은 기본적으로 전통적인 도상을 따른 것이지만, 벌어진 어깨를 통해 강조된 당당한 자세, 유려한 선의 흐름과 몸체의 율동감은 근대 조각의 면모를 보여준다. 1999년 당시 정준모 학예실장의 간곡한 청에 따라 소림원 주지 스님이 석고 작품의 청동 주물을 허락하였으며, 청동 불상은 그해 열린《근대를 보는 눈: 조소》전에 출품된 후 미술관에 구입되었다.

Kim Bokjin (1901-1940), *Maitreya*
1935 (plaster cast original)/1999 (bronze cast from the original), Bronze, 47×47×114cm

After studying sculpture at the Tokyo School of Fine Arts, Kim Bokjin was part of the first generation of Korean modern sculptors. Kim established himself as a prominent participant at the Joseon Art Exhibition, gaining acclaim for his modern sculptures of people. But his life took a turn in 1928, when he was arrested for being the leader of a theater group called "Towolhoe" and an active member of the Central Committee of Korean Young Communists. As a result, Kim was imprisoned for seven years. Although he had previously focused on modern sculpture, during and after his imprisonment, Kim became devoted to traditional Buddhist sculpture. One of his most famous works is the magnificent Maitreya Buddha triad at Geumsansa Temple in Gimje, highlighted by the giant Maitreya statue (11.8 meters tall). In 1935, Geumsansa Temple proposed a modern sculptural contest, asking artists to submit 1:10 miniature models for consideration. This sculpture is a bronze reproduction of the plaster model that Kim made for the contest, reportedly while staying at Geumsansa Temple for a week, along with other sculptors. Kim's plaster model was later transferred to Sorimwon Hermitage in Gongju, where it was cast into bronze in 1999, with the permission of the Hermitage's abbot. The bronze version was exhibited at *Glimpse into Korean modern Sculpture* (1999), before being purchased by the museum. Ⓚ

• 안중식, 〈산수〉

1912, 비단에 수묵채색, 155.5×39×(10)cm

안중식(1861-1919)은 조선 말, 근대 초 화단에서 전통화풍의
지속에 있어서 중요한 역할을 했던 화가로 1902년에는 조석진
과 함께 어진(御眞) 제작에 선발된 바 있다. 다양한 장르의 그
림에서 전통화풍의 전형을 제시하며 20세기 초 화단을 이끌었
던 인물이다. 1911년에는 조석진과 함께 서화미술원을 설립하
여 후학을 양성했고, 한국 최초의 근대적 미술단체라고 할 수
있는 서화협회의 회장을 역임했다.

〈산수〉는 안중식 산수화의 대표작이다. 봄, 여름, 가을, 겨울 사
계절의 풍광을 10폭에 걸쳐 순차적으로 표현한 것이다. 여기
에 표현된 경치는 실경이 아닌 이상화된 경치다. 우주의 원리
와 이치에 따른 계절의 순환과 이를 반영하는 자연을 그린 것
이며, 여기에는 역사 속 고결한 선비들의 이야기도 투영되어
있다. 안중식은 19세기 중국의 정통파(正統派) 화풍을 수용하
여 역동적이면서도 장식성이 강한 화면을 만들었다. 또한 각
폭의 계절감이 잘 드러나도록 채색도 적극적으로 활용하였다.
이와 함께 상단에 해당 계절에 어울리는 제시(題詩)를 적음으
로써 내용과 형식 모두에서 작품의 조형적 완성도를 높였다.
〈산수〉는 20세기 초 사실적 표현방식이 점차 확대되던 상황에
서 전통적 화풍을 고수한 완성도 높은 그림이기에 의미가 크
다. 이 작품은 1998년 국립현대미술관 덕수궁관 개관을 기념
하는 《다시 찾은 근대미술》전에 출품된 것을 계기로 1999년
화랑을 통해 구입하였다.

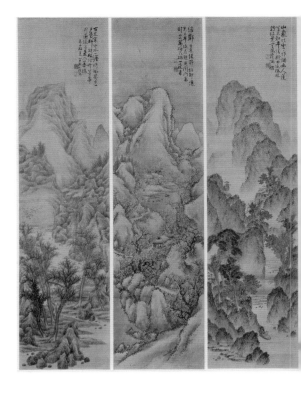

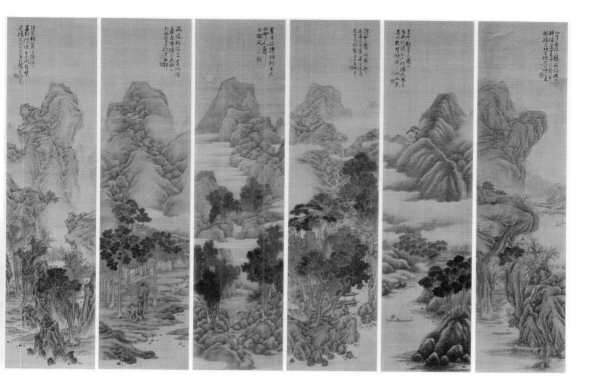

An Chungsik (1861-1919), *Landscape*
1912, Ink and color on silk, 155.5×39×(10)cm

Landscape is a famous work by An Chungsik, a leading artist of the early twentieth century who conveyed the essence of Korean traditional painting in a variety of styles. Painted on ten panels, these landscapes are idealized, rather than realistic, in order to highlight the changes in the four seasons. As a result, Landscape evinces the fundamental nature of the universe and the scholarly principles of the literati. An Chungsik's paintings are dynamic and decorative, in the style of the Orthodox School (正統派) of nineteenth-century China. Here, for example, An boldly applied various colors to effectively capture the seasonal features in each panel. In the traditional style, poems describing the seasons are inscribed in the upper part of the panels, enhancing the aesthetic unity of form and content. An's adherence to the traditional style is particularly notable, given that most artists of the time were beginning to pursue more realistic expressions. Exhibited at *Korean Modern Art Revisited* (1998), the special exhibition to commemorate the opening of MMCA Deoksugung, this work was purchased by the museum from Chosun Art Gallery in 1999. Ⓑ

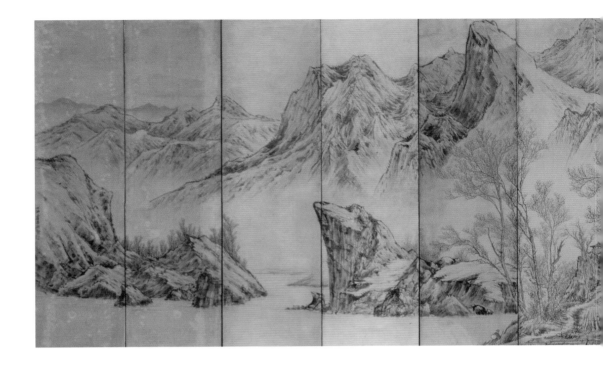

- **노수현, 〈산수〉**
 1940, 비단에 수묵채색, 123.5×33.5×(12)cm

노수현(1899-1978)은 서화미술원에 입학하여 안중식과 조석진으로부터 전통적 산수화를 배우며 화가로 성장했다. 《조선미술전람회》에서 몇 차례 수상하며 두각을 나타냈고 궁중회화인 창덕궁 대조전 내전의 벽화를 담당했다. 20세기 중반에는 서울대학교 교수로 활동하며 후학을 양성했고 이후 수묵채색화의 전개에 일정한 영향을 미쳤다. 〈산수〉는 노수현 작품세계의 특징을 보여주는 중요한 초기 작품이다. 단풍이 물들어가는 가을의 경치를 다룬 것으로 화면 우측에 근경(近景)을, 좌측으로 강을 배치한 뒤에 점차 멀어지는 원경(遠景)을 표현했다. 실경을 그렸지만 금강산, 관동팔경, 단양팔경 등 주요 명승지를 주로 다루던 과거 산수화와 달리 어디서든 볼 수 있는 평범한 풍경

을 제재로 삼았으며, 시각적 사실성도 두드러진다. 우측의 근경을 뚜렷하고 크게, 좌측의 원경은 거리에 따라 작아지고 흐리게 표현함으로써 풍경의 실체감이 강해졌다. 즉 원근법, 명암법의 수용을 통해 새로운 화면을 만들어낸 것이다. 그렇지만 바위, 나무 등 화면 전반에 강조된 필묵의 효과는 이 그림이 전통성 역시 강하게 지니고 있음을 알려준다. 이러한 면모는 전통산수화의 변모를 추구했던 동연사(同研社)의 구성원 이상범, 변관식, 이용우, 노수현이 추구하던 바였다. 이 작품은 1998년 《다시 찾은 근대 미술》전에 출품된 것을 계기로 1999년 개인 소장가로부터 구입하여 소장하게 되었다.

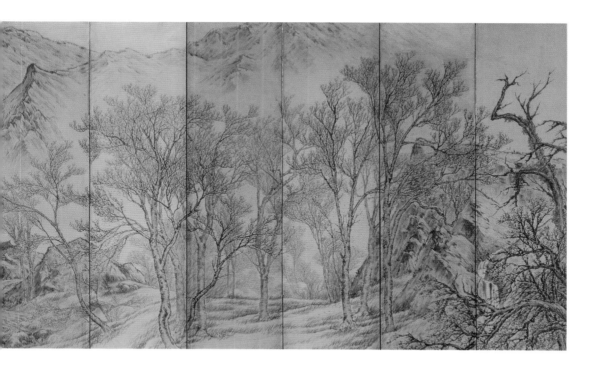

Ro Suhyoun (1899-1978), *Landscape*
1940, Ink and color on silk, 123.5×33.5×(12)cm

Along with Lee Sangbeom, Byeon Gwansik, and Lee Yongwoo, Ro Suhyoun was a founding member of the Dongyeonsa Group (同研社), which presented a modernized take on traditional landscape paintings. Here, Ro captures an autumnal landscape of red and yellow foliage, with a river winding into the background on the left. Notably, Ro chose to depict an ordinary landscape, as opposed to traditional landscapes that tended to focus on famous scenic spots such as Mt. Geumgang, the "Eight Views of Gwandong," or the "Eight Views of Danyang." Ro also used shading and perspective to heighten the visual realism of the scene. For example, the foreground objects on the right are larger and clearer than those on the left, which become smaller and hazier as they fade into the distance. While embracing these new painting techniques, Ro also emphasized his use of traditional brushstrokes in the rocks and trees. Exhibited at *Korean Modern Art Revisited* (1998), this work was purchased from a private collector in 1999. Ⓑ

정찬영(1906-88)은 경성미술전문학교를 졸업하고, 이영 일로부터 그림을 배운 20세기 전반의 희소한 여성화가다. 그녀는 세밀한 필치와 진한 채색을 특징으로 하는 화조화와 인물화를 그렸는데, 1929년과 1933년, 제8회와 제13회 《조선미술전람회》에서 각각 입선하고 창덕궁상을 수상하면서 두각을 나타냈다.

〈공작〉은 정찬영의 작품세계를 잘 보여주는 작품이다. 굵은 소나무 줄기 위에 앉아 있는 두 마리 공작을 그렸는데 상하가 길고, 좌우는 좁은 화폭 가득 대상을 그림으로써 역동적인 느낌이 난다. 전통적으로 동아시아에서 공작은 그 깃털의 화려함이 문예적 재능에 비유되면서 지식인을 상징했다. 그러나 18-19세기 일본에서 마루야마 시조파(圓山四條派)가 등장하여 명암법, 원근법을 적극 반영한 사실적인 화조화를 그리면서, 그 특징적 면모를 잘 보여줄 수 있는 제재로서 부각되었다. 공작 특유의 화사한 외형이 기존의 상징성보다 중시된 것이다. 〈공작〉은 사실성을 강조하여 수묵채색화를 개량하던 20세기 전반의 흐름 속에 마루야마 시조파의 표현방식을 수용하던 시대적 상황을 보여주는 것이기에 의미가 깊은 작품이다. 이 그림은 1972년《한국근대미술 60년》전에 출품된 바 있고, 1998년 《다시 찾은 근대 미술》전에 재출품되었으며, 이후 1999년 유족으로부터 구입하여 소장하게 되었다.

Jung Chanyoung (1906-1988), *Peacock*
1935, Ink and color on silk, 144.2×49.7cm

Peacock is one of the quintessential paintings of Jung Chanyoung, Korea's most important female artist of the first half of the twentieth century. On a tall narrow canvas, two peacocks are perched on the thick branch of a pine tree, conveying a dynamic sensation. In East Asian tradition, literary talent has often been likened to the splendid feathers of a peacock; as such, peacocks are a popular symbol of intellectual prowess. But in Japanese art, the peacock became the emblem of the Maruyama Shijo School (圓山四條派) of the eighteenth and nineteenth centuries, which famously adopted shading and perspective techniques to produce highly realistic bird-and-flower paintings. Thus, in this work, Jung emphasizes the visual splendor of the peacocks, rather than the traditional symbolism. Hence, this painting represents the historical circumstances of its time, when ink-wash artists began to embrace the style of the Maruyama Shijo School in their pursuit of greater realism. After being shown at *Korean Modern Art Revisited* (1998), this painting was purchased by the museum from the artist's family in 1999.

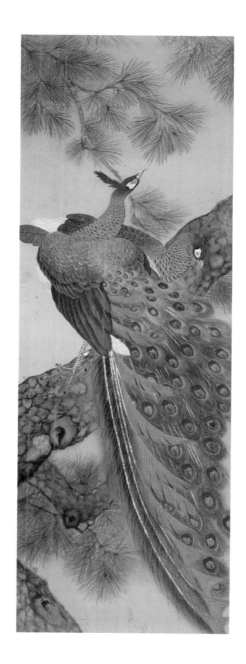

- **이도영, 〈기명절지〉**
 1923, 종이에 수묵채색, 34×168.5cm

이도영(1884-1934)은 서화미술원에서 안중식, 조석진으로부터 그림을 배우며 성장한 근대기의 1세대 수묵채색화가이다. 그는 일본 및 서양미술의 형식과 양식을 수용하면서 전통회화의 점진적인 변모를 꾀했다. 전통적 화풍의 산수, 인물, 화조화와 함께 당시로서 새로운 매체인 인쇄, 출판물의 삽화를 제작했던 것은 이러한 성향의 반영이다. 이도영은 전통적 성향과 진보적 성향을 모두 지닌 화가였던 셈이다.

〈기명절지도〉는 조선 말기의 중요한 화가인 안중식, 조석진의 화풍을 20세기 화단으로 전승하고 근대화시켰던 이도영의 그림으로 특히 기명절지도에 있어서 그의 새로운 성취를 보여준다. 이 그림은 높이는 짧고, 너비는 긴 두루마리에 그려졌는데 우측부터 주전자, 종정(鐘鼎), 과일이 담긴 그릇, 영지, 괴석, 불수감, 목련, 국화 등의 다양한 기물들이 배치되어 있다. 구도나 표현, 길상적 성격들은 장승업(張承業, 1843-1897) 이래의 기명절지도 경향과 연결되는 것이지만, 이도영은 여기에 서양화풍을 수용하여 변화를 꾀했다. 명암법을 통해 벼루 등 기물의 입체감, 부피감을 살렸을 뿐만 아니라 개별 기물들을 지그재그 식으로 배치하여 삼차원적 공간감까지 표현했다. 전통적인 소재를 온건한 방식으로 변모시켰던 이도영 작품세계의 특징을 잘 보여주는 그림이라는 점에서 의미 깊다. 이 작품은 1998년《다시 찾은 근대 미술》전에 출품된 후 이도영의 유족으로부터 구입한 것이다.

Lee Doyoung (1884-1934), *Vessels and Plants*
1923, Ink and color on paper, 34×168.5cm

Vessels and Plants demonstrates Lee Doyoung's innovative take on traditional still-life paintings, which often depicted old vessels and stationery items, along with flowers, plants, and fruits. Lee Doyoung followed but also updated the style of An Chungsik and Cho Seokjin, two important artists of the late Joseon Dynasty. The items depicted on this long horizontal scroll include a kettle, an antique bronzeware, a *lingzhi* mushroom, a bowl filled with fruit, an oddly shaped stone, a chrysanthemum, and an inkstone. In terms of the overall composition, expression, and auspicious meaning,

the work resembles the still-life paintings of Jang Seungeop (張承業, 1843-1897), but Lee updated the style by applying Western painting techniques. For example, rather than placing the objects in a straight line, he staggered them for greater spatial depth. Lee also used shading to enhance the volume and dimension of each object. Thus, this major work, which was purchased from the artist's family in 1998, represents the important contributions of Lee Doyoung in modernizing traditional motifs. **B**

• 채용신, 〈면암 최익현 초상〉

1925, 비단에 수묵채색, 101.4×52cm

채용신(1850-1941)은 19세기 말 20세기 초를 대표하는 초
상화가로 고종의 어진 제작을 맡기도 했다. 이외에도 최익
현, 전우, 황현과 같은 당시 명사들의 초상화를 제작할 정
도로 명성이 높았다. 그는 칠곡군수와 정산군수, 종2품관
을 역임한 바 있으며, 1906년 이후에는 전라도 전주로 낙
향하여 직업적 초상화가로 활동했다. 그는 전통초상화의
기반에 사실적인 서양화풍을 반영하여 각광을 받았다.

〈면암 최익현 초상〉은 구한말의 지식인이자 독립운동가
이기도 했던 최익현(崔益鉉, 1833-1906)을 그린 초상화로
채용신의 후기 초상화풍을 잘 보여주는 그림이다. 화면에
있는 제발을 통해 기존에 이미 그렸던 최익현의 초상화를
1925년 다시 옮겨 그린 것임을 알 수 있다. 채용신은 작품
을 제작할 때 당시 도입되었던 사진을 적극적으로 참고함
으로써 초상화의 사실성을 한층 끌어올렸다. 그는 선묘를
그대로 드러낸 과거 초상화의 얼굴 표현과 달리 붓질의 무
수한 반복을 통해 자연스럽게 입체감을 살렸다. 시각적 사
실성을 특징으로 하는 서양화풍은 이미 조선 후기에도 수
용된 바 있지만, 채용신의 경우 한 걸음 더 나아가 신문물
인 사진을 활용하여 극사실적 초상화의 효시가 되었기에
그 의미가 크다. 실제로 채용신은 초상화를 의뢰받으면 초
상화 주인공의 사진을 반드시 요청했다. 이 작품은 미술
경매를 통해 2016년 소장하게 된 작품이다.

Chae Yongshin (1850-1941), *Portrait of Choi Ikhyeon*
1925, Ink and color on silk, 101.4×52cm

This *portrait of Choi Ikhyeon* (崔益鉉, 1833-1906), a famous
scholar and independence activist, exemplifies the style
of Chae Yongshin's later portraits. According to the
inscription, Chae painted this work in 1925, updating
an earlier *portrait of Choi Ikhyeon*. Notably, for enhanced
realism, Chae Yongshin painted this portrait from a
photo of Choi Ikhyeon that he had recently discovered.
In the previous portrait, the face was depicted with simple
outlines, but Chae used repeated brushstrokes for more
natural depth and dimension. Although Western painting
techniques had been introduced by the late Joseon period,
Chae Yongshin took another step towards visual realism
by actively utilizing the new medium of photography. In
fact, whenever Chae Yongshin was commissioned to paint
a portrait, he always requested a photo of the person. This
work was purchased in 2016 through an auction. B

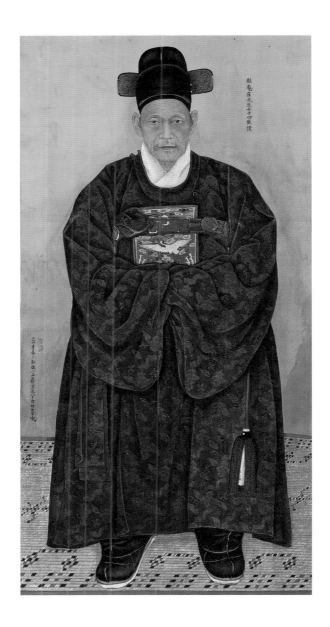

- **장우성, 〈귀목〉**
 1935, 비단에 수묵채색, 145×178cm

장우성(1912-2005)은 1930년대에 김은호로부터 그림을 배우고 화가로 입문했으며, 이후 여러 차례《조선미술전람회》에서 수상하며 기성작가로 자리매김했다. 이후 1940년대 후반부터는 서울대학교와 홍익대학교 미술대학 교수로 활동하며 이후의 주요 수묵채색화가들을 양성했다. 초기에는 세밀한 필치에 진한 채색의 인물화, 화조화를 주로 그렸으나, 1940년대를 기점으로 전통시대의 문인화에 기반한 간결한 수묵담채풍으로 작품세계를 전개해 나갔다.

〈귀목〉은 1935년《조선미술전람회》입선작으로 장우성의 초기 작품세계를 보여주는 그림이다. 여물과 낫을 망태기에 지고 소와 함께 귀가하는 소년의 모습을 그린 것으로,

시각적인 사실성을 높이기 위해 소년의 팔과 다리, 소의 몸통 등 곳곳에 명암법을 적용했다. 또한 한 올 한 올 자세하게 묘사한 소년의 머리칼과 소털, 마찬가지로 세세하게 그려낸 바닥의 식물들은 화면의 장식성과 사실성을 두루 추구한 것이다. 이는 과거 수묵채색화에서는 볼 수 없었던 면모로 일본 및 서양미술의 기법과 양식을 수용하며 변모하던 20세기 전반의 수묵채색화 양상을 잘 보여준다는 점에서 의미 깊다. 이 작품은 기존에 정무 제2장관실에서 소장하고 있던 것이 1998년 조달청을 통해 국립현대미술관으로 이관된 것이다. 당시 조달청은 미술작품은 미술전문기관에서 맡아 관리하는 것이 가장 효과적이라는 판단에 따라 〈귀목〉을 국립현대미술관에 기증했다고 밝힌 바 있다.

Chang Wooseong (1912-2005), *Returning Shepherd*
1935, Ink and color on silk, 145×178cm

Receiving an honorable mention at the 14th Joseon Art Exhibition (1935), *Returning Shepherd* is one of the principal early works of Chang Wooseong, demonstrating how Korean artists of the early twentieth century modified traditional ink-wash styles by applying Western and Japanese methods. For greater realism, Chang used shading in the arms and legs of the boy and the body of the ox. Furthermore, the meticulous depiction of minute details shows how artists were bringing greater realism to works in the decorative style. Originally housed in the Office of the Second State Minister for Political Affairs, this work was transferred to MMCA via the Public Procurement Service in 1998, after it was decided that an artwork of this caliber should be properly cared for by an art institution.　Ⓑ

- **박노수, 〈선소운(仙簫韻)〉**
 1955, 종이에 수묵채색, 187×158cm

박노수(1927-2013)는 서울대학교 미술대학 초기 졸업생 가운데 한 명으로 실제로 그는 해방 1세대의 수묵채색화가로 분류된다. 간결하고 분방한 먹과 담채에 의한 인물화, 산수화로 여러 차례《대한민국미술전람회》에서 수상하며 두각을 나타냈으며, 이후 이화여자대학교와 서울대학교에서 교수로 활동하며 후학을 양성하여 이후 수묵채색화의 전개에 영향을 미쳤다.

〈선소운〉은 1955년《대한민국미술전람회》대통령상 수상작으로 박노수의 초기 화풍을 대변하는 그림이다. 검은 한복을 입고, 다리를 꼰 채 무릎을 감싼 여인이 물끄러미 화면 밖을 응시하는 모습을 담았다. 한복은 검은색의 단면으로, 옷 주름은 흰색의 선묘로 처리했다. 보통 수묵채색화에서 옷 주름은 검은 선묘를 이용하는 것이 일반적이라 시각적으로 독특한 미감을 준다. 이처럼 신체는 간결하게 표현한 반면 얼굴은 섬세하게 표현했는데, 이것은 20세기 이전 초상화의 특징과 유사한 것으로 전통회화에 근거한 박노수 작품의 면모를 보여준다. 전체적으로 여백의 비중이 커서 흑백의 대비가 두드러진다. 제목 〈선소운〉은 '신선(神仙)이 연주하는 통소 소리'라는 의미로, 현실의 세계를 뛰어넘어 탈속(脫俗)의 경지에 있는 듯한 여성의 모습과 잘 어우러진다. 이 작품은 청와대에서 소장하고 있던 것을 1987년 국립현대미술관으로 이관한 것이다.

Park Nosoo (1927-2013), *Mystic Sound of Tungso*
1955, Ink and color on paper, 187×158cm

Receiving the inaugural Presidential Award at the National Art Exhibition of Korea (1955), *Mystic Sound of Tungso* represents the early style of Park Nosoo. In the painting, a woman in a black robe sits quietly and looks away, as if lost in thought. Whereas most traditional Korean portraits use black lines to represent the folds in colored robes, Park used white lines against a black field, for a very unique look. The strong contrast between black and white is further highlighted by the blank background. Also, while the expression of the robe and body are rather simple and flat, the face is rendered quite delicately. This contrast between the body and face recalls the famous portraits of the Joseon Dynasty, thus demonstrating Park's adherence to tradition. A "*tungso*" is a bamboo flute that is often played by Taoist immortals; as such, the title indicates that the stoic woman has transcended worldly concerns. Originally housed in the Blue House, this work was transferred to MMCA in 1987.　Ⓑ

乙未九月豐雅莊製林壽畜

장운상, 〈미인〉

1956, 종이에 수묵채색, 79.5×82.5cm

장운상(1926-82)은 서울대학교 미술대학 초기 졸업생으로 해방 1세대의 수묵채색화가이다. 학창시절부터 재능을 보였던 미인도를 통해 여러 차례《대한민국미술전람회》에서 수상하며 두각을 나타냈다. 또한 동덕여자대학교 교수로 활동하며 후학을 양성하기도 했다. 그는 20세기 후반을 대표하는 미인도의 대가로서 이후 수묵채색화의 미인도 화풍 형성에 큰 영향을 미쳤다.

〈미인〉은 근현대기의 대표적인 미인도 화가인 장운상의 초기 작품세계를 보여주는 그림이다. 화면에는 두 명의 여성이 그려져 있는데 얼굴 모습은 비슷하지만 스타일은 대조적이다. 왼편의 여성은 양장(洋裝)을 입고 이에 어울리는 머리 모양을 했다. 이 여인이 입은 십자 무늬의 오렌지색 옷은 신체의 윤곽이 드러나도록 몸에 달라붙고, 목 언저리가 파였으며 소매가 짧아서 맨살을 노출시키고 있다. 반면 오른편의 여성은 전통적인 한복 차림에 머리를 땋아 올렸다. 이 여인은 꽃무늬가 있는 풍성한 한복으로 신체를 감싸고 있으며 약지 손가락에는 옥가락지를 꼈다. 이는 작품에 전통적 요소와 현대적 요소를 의도적으로 융합, 절충시키려 했던 화가와 당시 시대의 미감을 반영하는 것이라 주목된다. 이러한 면모는 전통에 근거한 불균일한 선묘와 서구에서 기원한 사실적인 인체 표현을 공존시킨 표현방식에서도 살펴볼 수 있다. 이 작품은 2008년 개인 소장가로부터 구입하여 소장하게 된 것이다.

Chang Unsang (1926-1982), *Beautiful Women*

1956, Ink and color on paper, 79.5×82.5cm

Beautiful Women is one of the primary early works of Chang Unsang, who became famous for updating the traditional motif of female beauty for the modern era. Although the two women in the painting have similar faces, there is a distinct contrast between their clothing and hairstyles. The woman on the left sports Western-style hair and clothes, with a ponytail and an orange patterned dress that highlights the contours of her body. With short sleeves and a low neckline, the dress exposes more of her skin. The woman on the right, on the other hand, represents traditional Korean fashion, with a braid wrapped around her head, a flowered robe that completely hides her body, and a jade ring on her finger. The conspicuous contrast between the two women reflects the aesthetic choice of the artist, but also captures the overall style of the era, which favored an eclectic mix of the traditional and the contemporary. This spirit of fusion is also felt in Chang Unsang's combination of disproportionate lines (in the traditional style) with a realistic depiction of the human body (in the Western style). This painting was purchased from a private collector in 2008. B

- **김중현, 〈춘양(春陽)〉**
 1936, 종이에 수묵채색, 106×216.8cm

김중현(1901-53)은 독학으로 그림을 공부하여 화가가 된 독특한 이력을 지니고 있다. 1925년경 조선총독부 토지조사국 하천계에서 제도(製圖) 업무를 담당하였던 것이 화가가 되는 데에 간접적으로 영향을 주었을 것이다. 실제로 당시 그는 틈나는 대로 작품을 제작했다. 《조선미술전람회》에서 여러 차례 입선, 특선을 차지하며 자신의 실력을 드러내었고 입지전적인 인물이 되었다.

〈춘양〉은 1936년 제15회 《조선미술전람회》 특선 수상작으로, 현존작이 희소한 김중현의 작품세계를 잘 보여준다. 한옥 실내를 배경으로 채소를 다듬으며 식사를 준비하고, 아이들을 돌보는 여성들의 평범한 일상을 그렸다. 화면 속 인물들의 한복에 보이는 다양하고 선명한 색채의 대비와 조화가 돋보인다. 명암법과 원근법을 적용함으로써 시각적 사실성이 강하게 나타나는데, 이는 일본과 서양미술의 표현방식을 받아들인 것이다. 김중현은 실내의 창호문, 백자, 채소, 고무신 등 작은 부분까지도 세밀하게 그려 넣었다. 김중현의 경우 《조선미술전람회》 서양화부에 출품하여 특선을 차지할만큼 서양화의 기법, 양식에 능숙했기에 수묵채색화에서도 〈춘양〉과 같은 작품을 제작할 수 있었다. 이러한 일상의 모습 역시 당시 《조선미술전람회》에서 선호되던 조선 향토색을 반영한 것이다. 이 그림은 2015년 개인 소장가로부터 구입하여 소장하게 되었다.

Kim Junghyun (1901-1953), *The Spring Season*
1936, Ink and color on paper, 106×216.8cm

Recognized as a special selection at the 15th Joseon Art Exhibition (1936), *The Spring Season* is one of the few extant works by Kim Junghyun. Set in a traditional Korean home, the painting captures the daily activities of domestic women, such as chopping vegetables, preparing meals, and taking care of children. The women's traditional garb is painted in a harmonious array of vivid colors. The visual realism is heightened with shading and perspective, demonstrating Kim Junghyun's embrace of Western and Japanese painting techniques. Particularly impressive is Kim's meticulous rendering of the fine details of the windows, vegetables, rubber shoes, and white porcelain vessels. Kim Junghyun was a highly skilled oil painter, whose work had previously been recognized as a special selection in the Western painting section of the Joseon Art Exhibition. Indeed, this exceptional ink-wash painting with colors showcases his mastery of the Western style. At the time, paintings of rustic scenes and daily domestic life in Korea were popularly featured at the Joseon Art Exhibition. The painting was purchased from a private collector in 2015. 🅑

- **변관식, 〈외금강 삼선암 추색(外金剛 三仙巖 秋色)〉**
 1966, 종이에 수묵채색, 125.5×125.5cm

변관식(1899-1976)은 조석진의 외손자로 서화미술원에 입학하면서 화가로 성장했다. 여러 차례《조선미술전람회》에 입선하며 두각을 나타냈고 1925년에는 일본으로 건너가 도쿄미술학교에서 청강, 수학하며 일본의 남화(南畵) 양식을 습득했다. 1930년 귀국 이후에는 금강산을 비롯한 국내의 명승지를 답사함으로써 실경의 특징을 반영한 특징적인 화풍을 개척했다.

〈외금강 삼선암 추색〉은 변관식 후기 작품세계의 특징을 잘 보여주는 작품으로, 금강산 만물상 입구에 있는 삼선암의 가을 경치를 그린 것이다. 삼선암 세 개의 봉우리 가운데 상선암이 화면 중앙을 가로지르는 과감한 구도를 적용했으며, 엷은 먹의 붓질을 중첩하여 바위산의 강건한 질감과 양감을 드러냈다. 근경이 강조된 점, 전체적으로 약하게나마 원근법이 적용된 점 등에서 서양화법을 적용했음을 알 수 있지만 전체적으로는 필묵의 효과에 주력한 전통적인 성향의 작품이다. 이는 20세기 후반으로 접어들면서 서구에 기반한 시각적 사실성이 반드시 회화의 수준을 가늠하는 것일 수 없고, 오히려 붓과 먹의 적극적 활용이 한국성을 담보한 우수한 표현방식이라는 시대적 변화가 반영되었다는 점에서 의미가 크다. 이 때문에 실경을 토대로 하면서도 오히려 필묵의 표현이 중시된 것이다. 이 작품은 2006년 개인 소장가로부터 구입하여 소장하게 되었다.

Byeon Gwansik (1899-1976), *Samseonam Rock in Mt. Geumgang in Fall*
1966, Ink and color on paper, 125.5×125.5cm

This late work by Byeon Gwansik shows the autumnal landscape of Samseonam Rock, near the entrance to the Manmulsang Peaks of Mt. Geumgang. Of particular note is the bold composition, with the rock placed directly in the center, serving as a divider. Overlapping brushstrokes of light ink were used to capture the mighty girth of the rock. Although some Western techniques were used (such as the emphasis on the foreground and the slight application of perspective), the painting generally follows the style of traditional ink paintings. By the mid-twentieth century, Korean artists were beginning to resist the notion (taken from Western art) that the defining quality of a painting lay in its adherence to visual realism. As demonstrated by this painting, more artists began actively applying traditional techniques of brush and ink in search of expressions that were inherently Korean. Thus, even though this landscape is based on an actual place, Byeon Gwansik used traditional brushstrokes and ink techniques to create his own unique representation. The painting was purchased from a private collector in 2006. 🅱

外金剛
三仙巖
秋色

王方承作
詩爲
每
形重
作畫爲
不詳

詩
大都
品格
絕致
思致
高遠也

丙午
春日
寫於
藝峴
山房
小李
□□

허건(1908-87)은 근현대기의 전통을 고수하면서 수묵채색화의 온건한 변화를 이루어왔던 대표적인 인물이다. 그는 호남화단의 핵심 인사였던 조부 허유(許維)와 부친 허형(許瀅)을 계승하여 전통에 근간한 간결한 수묵담채화풍인 남종화풍을 구사했다. 20세기 전반《조선미술전람회》에서 여러 차례 입선, 특선하며 두각을 나타냈으며, 20세기 후반에는 허백련(許百鍊)과 함께 호남화단의 중심으로 활동했다.

〈삼송도〉는 그의 대표적인 소나무 그림이다. 화면에는 줄기와 가지의 일부분만 클로즈업된 소나무가 여백없이 그려져 있다. 소나무는 예로부터 추위에도 변함없는 상록수로서 고난에 굴하지 않는 지식인에 비유되었으며, 길상성과 연결되어 장수의 상징으로도 여겨졌다. 〈삼송도〉 역시 유사한 성격을 내재하고 있음은 물론이다. 그렇지만 허건의 그림은 활달한 먹선과 연한 담채로 형상화한 소나무의 미적 특성 자체에도 초점이 맞추어져 있다는 점에서 과거의 소나무 그림들과 차별화된다. 또한 소나무의 모습 전체를 그리지 않고 한 부분만을 포착하여 강조한 점이나, 필선의 효과를 살리면서도 사실성을 추구한 점도 새로운 요소다. 전통적 표현에 무게를 두면서 서구적 표현을 적절하게 융합했다는 점에서 의미가 크다. 〈삼송도〉는 1975년 작가에게 구입하여 소장하게 되었으며, 2007년 국립현대미술관 덕수궁관에서 열린《남농 허건》전에 출품되었다.

Heo Geon (1908-1987), *Three Pines*
1974, Ink and color on paper, 131×103cm

Three Pines is a major work by Heo Geon, who presented his own unique interpretation of traditional ink-wash paintings with colors. The painting consists of a magnified view of a pine tree, with very little blank space. As evergreens that endure through the harsh winter, pine trees have long been a popular symbol among the literati, representing longevity and perseverance. But while this painting draws upon those associations, it more strongly emphasizes the aesthetic features of the tree with vibrant lines of black ink and light colors. Furthermore, rather than depicting the entire tree, Heo Geon provides a close-up view of one section, for a more detailed and realistic rendering that is enhanced by traditional brushstrokes. Thus, the painting represents a superb fusion of modern and traditional modes of expression. The painting was purchased from the artist in 1975.

- **이용우, 〈점우청소(霑雨晴疎)〉**
 1935, 비단에 수묵, 137×110.5cm

이용우(1902-52)는 9세이던 1911년 서화미술원에 1기로 입학하여 안중식, 조석진에게 그림을 배우면서 화가로 성장했다. 1918년 서화협회 창립 시에도 최연소인 16세로 창립회원이 되었고, 1920년에는 궁중회화인 창덕궁 대조전의 벽화를 그렸으며, 여러 차례《조선미술전람회》에 입선하는 등 두각을 나타냈다. 그러나 1952년 개인전을 준비하던 중 이른 나이에 뇌일혈로 사망하였다.

〈점우청소〉는 1935년 제14회《조선미술전람회》입선작으로 이용우 작품세계의 특징을 잘 보여주는 그림이다. 비가 내린 뒤의 습윤하면서도 깔끔한 경치를 그렸다. 이 그림은 나무의 표현이나 산의 묘사에 정형화의 흔적이 뚜렷하여 실경이라기보다는 전통적으로 그려지던 이상화된 산수에 가깝다. 그러나 전경(前景)에서부터 후경(後景)까지 대상의 사이즈를 달리하고, 먹의 농담을 달리하여 원근감을 강조한 점이 두드러진다. 원근법을 반영하여 시각적 사실성을 강화한 것이다. 즉 전통적 제재와 서구적 표현방식을 접목시켰던 셈이다. 이는 동연사(同研社) 멤버인 이용우, 이상범, 변관식, 노수현이 공히 추구하던 조형성이기도 했다. 화면 앞쪽에서 뒤로 물러갈수록 먹빛이 점층적이고도 미묘하게 변하는 모습은 이용우의 빼어난 필묵법을 반영하는 것이다. 이 작품은 본래 국립중앙박물관 소장품이었으며 2013년 관리전환을 통해 국립현대미술관으로 이관되었다.

Lee Yongwoo (1902-1952), *Tranquility after the Rain*
1935, Ink on silk, 137×110.5cm

Receiving an honorable mention at the 14th Joseon Art Exhibition (1935), this painting of a dampened landscape after a cleansing rain showcases the artistic style of Lee Yongwoo. Although the standardized rendering of trees and mountains recalls the idealized landscapes of Korean tradition, the artist uniquely applied shading and perspective to highlight the depth and relative size of the various elements. In particular, the objects in the foreground are more darkly shaded than those in the background, which seem to fade into the distance. Such adept shading exemplifies Lee Yongwoo's mastery of brushstrokes and ink application. Furthermore, the creative integration of traditional motifs and Western expressions exemplifies the spirit of the Dongyeonsa Group, the art group that Lee founded along with fellow artists Lee Sangbeom, Byeon Gwansik, and Ro Suhyoun. Originally housed at the National Museum of Korea, this painting was officially transferred to MMCA in 2013. Ⓑ

- **권진규, 〈지원의 얼굴〉**

 1967, 테라코타, 32×23×50cm

권진규(1922-73)는 함경남도 함흥의 부유한 집안에서 태어나 1943년 춘천공립중학교를 졸업하였고, 1947년 이쾌대가 개설한 성북회화연구소에서 수학한 바 있다. 형의 간병을 위해 일본에 밀항했다가 이쾌대가 다녔던 제국미술학교에 입학, 본격적으로 조각을 공부했다. 이후 일본에서 활동하다가 1959년 귀국, 서울 동선동에 자신의 아틀리에를 만들고 총 3번의 개인전을 열었으며, 1973년 "인생은 공(空), 파멸"이라는 유서를 남긴 채 자살하였다.

〈지원의 얼굴〉은 1968년 일본 니혼바시화랑에서 열리게 될 두 번째 개인전을 위해 의욕적으로 제작된 일련의 작품들 중 하나이다. 일찍이 일본에서부터 실험해 왔던 테라코타 기법을 활용, 그의 제자인 장지원을 실제 모델로 한 것이다. 머리에서부터 목까지 스카프를 두르고 외투를 걸친 모습을 표현하였는데, 작가는 실제의 모델보다 목을 길게 늘이고, 엄격한 정면성을 강조함으로써, 모종의 엄숙하고 숭고한 분위기를 만들어냈다. 〈지원의 얼굴〉은 총 3개의 에디션으로 제작되었다. 그중 이 작품이 1971년 명동화랑에서 열린 권진규의 세 번째 개인전에 출품되었다. 이후 1974년《권진규 1주기》전이 명동화랑에서 다시 열렸을 때, 국립현대미술관은 이 작품을 50만원에 구입하였다. 권진규의 대표작으로 널리 알려진 이 작품은, 2009년 국립현대미술관이 일본 도쿄국립근대미술관, 무사시노미술대학(전 제국미술학교)과 공동주최하여 양국을 순회했던《권진규 회고》전에도 출품되었다.

Kwon Jinkyu (1922-1973), *Jiwon's Face*

1967, Terra-cotta, 32×23×50cm

Born to a wealthy family in Hamheung, South Hamgyeong Province, Kwon Jinkyu graduated from Chuncheon Public Middle School in 1943, before entering Seongbuk Painting Institute (established by Lee Qoede) in 1947. Kwon then traveled to Japan as a stowaway in order to care for his sick older brother, who was living there. In Japan, Kwon studied sculpture at the Imperial Art School and launched his artistic career. In 1959, he returned to Korea and set up his own workshop in Dongseon-dong, Seoul. Over the next twelve years, Kwon held a total of three solo exhibitions. But tragically, he committed suicide in 1973, leaving a note that read "Life is emptiness and annihilation." The original *Jiwon's Face* was produced for Kwon's second solo exhibition, held in 1968 at Nihonbashi Gallery in Japan. The model for the sculpture was one of Kwon's students, named Jang Jiwon. With a stern facial expression and an elongated neck that is completely covered with a scarf, the woman in the sculpture conveys an air of quiet dignity. Kwon produced three different editions of *Jiwon's Face*; this particular one was featured at his third solo exhibition, held at Myeongdong Gallery in 1971. It was shown again in 1974, when Myeongdong Gallery held an exhibition to commemorate the one-year anniversary of his death. After that exhibition, MMCA purchased the sculpture for 500,000 Korean won. Ⓚ

- **장욱진, 〈독〉**

 1949, 캔버스에 유채, 45.8×38cm

장욱진(1918-90)은 충청남도 연기군 동면에서 태어나, 유영국과 함께 경성제2고등보통학교에서 수학하였다. 이후 학교에서 퇴학당한 후 양정고보를 거쳐 도쿄 제국미술학교에서 본격적으로 미술 공부를 하였다. 1943년 귀국, 해방 직후에는 국립박물관에서 일한 이력도 있다. 1948년 한국 추상화의 선구자였던 김환기, 유영국, 이규상이 '신사실파'를 결성하여 1회전을 열었는데, 이듬해 제2회전을 서울 동화화랑에서 개최할 때 장욱진도 합류하게 된다.

〈독〉이라는 작품은 바로 이 제2회 《신사실파》전에 출품되었던 작품이다. 흙으로 빚어 만든 듬직한 형태의 독 하나가 화면 전체를 메우고 있고, 그 앞에 장욱진이 어린 시절부터 좋아했던 소재인 '까치' 한 마리가 조심스레 걸음을 옮기고 있다. 화면 왼쪽 뒤에는 앙상한 나뭇가지가 장난스레 놓여 있다. 투박한 가운데 정겹고, 어린아이 같이 순수한 향취를 느끼게 하는 이 작품은 한 때 심하게 훼손된 상태로 개인 소장가의 손에 넘어갔다. 이후 프랑스에서 작품 제작과 함께 유화 복원을 전문으로 했던 작가 김기린에 의해 수복되어 지금의 상태가 되었다. 1978년 원화랑이 기획한 《신사실파 회고》전에 출품된 바 있으며, 2017년 미술경매에 나온 것을 국립현대미술관이 구입하였다.

Chang Ucchin (1918-1990), *Jar*

1949, Oil on canvas, 45.8×38cm

After studying art at the Imperial Art School in Tokyo, Chang Ucchin returned to Korea in 1943, and worked at the National Museum of Korea soon after Korean independence in 1945. In 1948, three pioneers of Korean abstract painting—Kim Whanki, Yoo Youngkuk, and Yi Gyusang—formed the art group New Realism and held their first group exhibition. The following year, Chang Ucchin was invited to join the group's second exhibition, held at Donghwa Gallery in Seoul, where he presented *Jar*.

A large clay jar fills the entire surface of the canvas, with a magpie stepping carefully in front of the jar. Magpies were a favored motif of Chang's, dating back to his youth. As a somewhat humorous touch, a bare tree branch extends up from behind the jar on the upper left. The rough but jovial expression conveys a sense of amiable purity, like the spirit of a child. This painting was shown at *Retrospective of New Realism*, organized by Won Gallery in 1978, and purchased by MMCA in 2017. Ⓚ

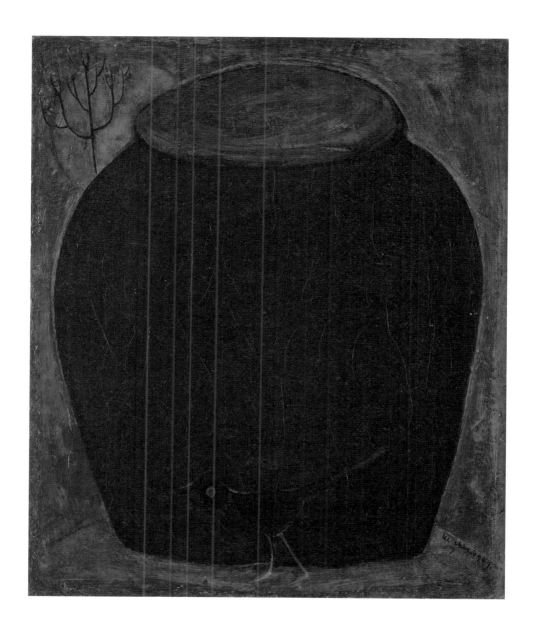

김종태, 〈석모 주암산〉

1935, 캔버스에 유채, 38.3×46cm

김종태(1906-35)는 경기도 김포에서 태어나 독학에 가까운 방식으로 유화를 공부하여 《조선미술전람회》에서 총 22점의 입상작을 내놓은 선전 스타였다. 1934년 28세의 나이에 선전 서양화부에서 처음으로 조선인 추천작가가 된 것으로도 유명하다. 가난했지만, 일본인 화가를 비롯한 그 누구에게도 굴하지 않는 기행을 보여주었던 그는, 절정의 화력을 보이던 1935년 평양에서 개인전을 열던 중 장티푸스에 걸려 29세의 짧은 생을 마감했다.

그의 재능과 갑작스러운 죽음을 안타까워했던 그의 친구들은 평양에서 열렸던 개인전 작품들을 서울로 가지고 내려와 명치제과(明治製菓)에서 유작전을 열었다. 〈석모 주암산〉은 바로 그 유작전에 출품되었던 작품이다. 개인전을 위해 평양에 갔을 당시 작가는 평양 주암산의 해질녘 풍경을 특유의 활달한 필치로 포착했다. 저녁 노을이 시작되어 강과 산등성이가 주황빛을 머금은 가운데, 돛단배가 유유히 강을 가르며 지나가는 평온한 풍경화다. 작품의 뒷면에는 "夕暮酒岩山, 1935年 7月, 金繪山"이라는 작가 자신의 사인과 "1935年 金鍾泰遺作展"이라는 문구가 쓰여 있다. 유작전 이후 이 작품은 김종태의 친구였던 사업가이자 후원가에 의해 보관되어 왔으며, 1972년 《한국근대미술 60년》전에도 출품된 바 있다. 이후 43년간 공개되지 않았다가, 2015년 국립현대미술관에서 이 작품을 발굴, 구입하였다.

Kim Jongtae (1906-1935), *Sunset of Mt. Juam*

1935, Oil on canvas, 38.3×46cm

Despite being almost entirely self-taught in Western oil painting, Kim Jongtae became a prodigy of the Joseon Art Exhibition, with twenty-two of his works receiving awards over the years. Perhaps most notably, in 1934, Kim was the first Korean artist to be named as a "Recommended Artist" in the oil painting section of the Joseon Art Exhibition, when he was just twenty-eight years old. But tragically, after reaching the pinnacle of his career with a solo exhibition in Pyeongyang in August 1935, Kim died from typhoid at the young age of twenty-nine. Devastated by the loss, Kim's friends collected his works from the Pyeongyang exhibition and brought them to Seoul for a special exhibition at Meiji Seika (a Japanese snack food company). One of the featured works was *Sunset of Mt. Juam*, which depicts the idyllic landscape of Mt. Juam in Pyeongyang. As the sun sets over the mountains, infusing the landscape with orange light, a sailboat drifts across a river. On the back of the painting, Kim Jongtae wrote the title, date, and his name ("夕暮酒岩山, 1935年 7月, 金繪山"). After the special exhibition in Seoul, this work was kept by a friend of the artist, who later loaned it to MMCA to be shown in *60 Years of Korean Modern Art* (1972). It was purchased by the museum in 2015. ∎

- **이중섭, 〈소년〉**
 1943-45, 종이에 연필, 26.2×18.3cm

이중섭(1916-56)은 평안남도 평원의 부유한 가문에서 태어나, 정주 오산학교를 거쳐 일본 문화학원에서 수학했다. 그리고 1943년 태평양전쟁이 극단으로 치닫던 때 가족이 있던 원산으로 귀국하였다. 이 작품 〈세 사람〉과 〈소년〉은 그가 원산으로 귀국하여 1945년 해방이 될 때까지의 시기에 제작된 것이다. 엎드리고, 쪼그리고, 드러누운 각기 다른 자세의 인물들은 눈을 감거나 가린 상태로 절망감과 허무감에 빠져 있다. 거리는 더욱 음산하고, 덩그러니 잘린 나무 그루터기 옆으로 난 좁은 길 위에 한 인물이 갈 길을 잃고 쪼그리고 앉아 있다. 화면 위에는 가녀린 연필 선들이 쌓이고 쌓여 어지러이 흩어지고, 최후에는 마치 판화의 선들처럼 강렬하고 진한 연필 선이 새겨지듯이 그어졌다.

식민지 말기의 암울한 현실을 적나라하게 보여주는 이 작품은, 1945년 8월 해방이 되자마자 10월 덕수궁 석조전에서 열린《해방기념미술》전에 출품하기 위해 이중섭이 직접 원산에서 가지고 내려온 것이다. 조금 늦게 도착하는 바람에 실제로 이 작품은 석조전에 걸리지 못했는데, 대신 곧이어 인천에서 열린 한 전시회에 이 작품이 출품되었다. 당시 인천금융조합 관계자가 매입했던 이 작품은 고등학생 시절의 정기용(후에 원화랑의 설립자가 됨)에게 판매되었는데, 이때에는 이중섭이 직접 만들었던 검은 바탕의 액자에 두 작품이 함께 들어 있었다고 전한다. 이후 한 개인이 소장하다가 2016년 국립현대미술관 덕수궁관에서 열린《이중섭 탄생 100주년》전에 출품되었고, 2017년 미술관에 매입되었다.

- **이중섭, 〈세 사람〉**
 1943-45, 종이에 연필, 18.3×27.7cm

Lee Jungseob, *Three People*
1943-45, Pencil on paper, 18.3×27.7cm

After graduating from Osan High School in Jeongju, Lee Jungseob received a proper art education at Bunka Gakuin University in Tokyo. In 1943, as Japan began ramping up its war activities in the Pacific, Lee rejoined his family in Wonsan. He was in Wonsan when he painted both *Three People* and *A Boy*, just before Korea regained independence in 1945. The figures in *Three People* have three different poses, but they all share a look of despondency, with their eyes closed or covered. The scene in *A Boy* is even bleaker, as a solitary boy is huddled on a narrow road, near the stump of a tree that has been cut down. Together, the two works embody the dismal situation of the Korean people in the later years of colonial rule. In October 1945, Lee brought *Three People* to Seoul for a special exhibition commemorating Korea's independence, which was held at Seokjojeon Hall of Deoksugung Palace. Unfortunately, he did not arrive in time for the opening, so the work could not be included in the exhibition. Shortly thereafter, however, it was exhibited in Incheon, where it was purchased by someone at the Incheon Financial Cooperative. That person then sold it Jeong Giyong, the future founder of Won Gallery. In 2016, the work was shown at *The 100th Anniversary of Korean Modern Master: Lee Jungseob (1916-1956)* at MMCA Deoksugung, before being purchased by the museum in 2017. **K**

- **변월룡, 〈송정리(평안북도 피현군)〉**
 1958, 종이에 에칭, 23×35cm

변월룡(1916-90)은 러시아 연해주의 가난한 조선인 유랑촌에서 태어났다. 어릴 때 부친이 실종되어 호랑이 사냥꾼이었던 할아버지와 어머니 사이에서 자랐다. 미술적 재능을 인정받아 고학 끝에 상트페테르부르크의 국립레핀미술아카데미에 진학, 박사 학위를 받은 후 교수가 되었다. 1953년 6월 휴전 회담이 체결될 무렵, 친소 정책을 펼쳤던 북한 정부의 요청에 의해, 변월룡은 평양미술대학 고문 자격으로 북한을 방문했다. 이후 1954년 9월 병에 걸려 소련으로 돌아갈 때까지 약 1년 3개월간 북한 미술계 및 문화계 인사들과 교유하였다.

에칭 작품 〈송정리〉는 변월룡이 북한 평양미술대학 고문으로 재직하던 시기, 학교 부근의 모습을 담은 풍경화다. 1947년 평양미술전문학교로 시작되어, 1952년 평양미술대학으로 개칭된 이 학교는 한국전쟁 중 평안북도 피현군 송정리의 초라한 가옥을 임시 교사로 쓰고 있었으며, 김주경, 배운성, 김용준, 문학수, 정관철 등 쟁쟁한 미술가들을 교수로 두고 있었다. 이 학교 건물 앞에는 한국을 대표하는 나무라고 생각하여 변월룡이 너무나도 사랑했던 소나무가 거칠게 휘몰아치는 폭풍 속에서도 힘겹게 제자리를 지켜내고 있다. 변월룡은 이후 북한에서 숙청되고 남한에도 와보지 못한 채 1990년 소련에서 생을 마감했다. 2016년 그의 탄생 100주년을 맞아 국립현대미술관 덕수궁관에서 대규모 회고전이 열렸으며, 이를 계기로 국립현대미술관은 이 에칭 작품을 포함한 총 7점의 작품을 구입하였고, 총 10점의 작품을 기증받았다.

Pen Varlen (1916-1990), *Songjeong-ri (Pihyeon-gun)*
1958, Etching on paper, 23×35cm

Pen Varlen was born in Primorsky Krai, Russia, growing up in a neighborhood of poor Korean immigrants and refugees. His talent in art was recognized from a young age. Paying his own tuition, he entered the *Ilya Repin St. Petersburg State Academy for Painting, Sculpture and Architecture*, where he earned his PhD and was appointed as a professor. Around the time of the Korean Armistice Agreement in June 1953, Pen visited North Korea as an advisor to Pyeongyang Art University, at the request of the pro-Soviet North Korean government. He spent the next fifteen months in North Korea, actively engaging with artists and people from other cultural fields, before illness forced him to return to the Soviet Union in September 1954. The etching *Songjeong-ri (Pihyeon-gun)* depicts a landscape in Songjeong-ri, Pihyeon-gun, North Pyeongan Province, near where Pen had served as an advisor to Pyeongyang Art University. The humble house in the etching has special significance, having served as a temporary building for the university during the Korean War. The etching is dominated by the presence of a mighty pine tree, which maintains its stature even in the midst of a powerful storm. Pen Varlen adored pine trees, which he considered to be the true symbol of Korea. To commemorate the 100th anniversary of Pen's birth, MMCA Deoksugung held a major retrospective exhibition of his work in 2016. For this exhibition, the museum purchased seven of Pen's works, including this etching, and also received another ten works via donation. **K**

이쾌대, 〈여인 초상〉
1940년대, 캔버스에 유채, 45.5×38cm

이쾌대(1913-65)는 경상북도 칠곡의 대지주 집안에서 태어났다. 서울 휘문고등보통학교를 거쳐 동경 제국미술학교에서 미술을 공부한 그는, 1939년 귀국하여 신미술가협회를 결성하는 등 조선화단을 주도하는 인물로 부상하였다. 해방 후에는 어지러운 정국 상황 속에서 굳건히 자신의 위치를 지키며 걸출한 작품을 남겼고, 1947년 조선미술문화협회 결성 및 성북회화연구소의 개소 등을 통해 미술계에 신선한 충격을 던져 주었다. 그러나 한국전쟁 발발 후 미군의 포로가 되어 거제도 포로수용소에 수감되었고, 휴전 협정에 따른 포로 교환 당시 북을 택하였다. 따라서 남한에 남아 있는 그의 작품은 대부분 1950년 이전에 제작된 것이다.

〈여인 초상〉은 1945-50년 사이에 제작된 것으로 추정되는데, 이쾌대가 사랑했던 아내 유갑봉 여사를 모델로 한 것이다. 이 시기 이쾌대는 성북회화연구소에서 학생들을 가르치며 100호가 넘는 대작을 제작하는 한편, 집에서는 소품의 인물 초상 등을 그렸다고 알려져 있다. 어두운 배경에 한복을 여며 입은 여인의 단호한 인상이 강렬하게 남아 있는 작품이다. 이쾌대가 월북하기 전 시인 조병화에게 주었다는 이 작품은, 1988년 월북작가 해금 조치가 있기 전까지 오랫동안 숨겨져 보관되어 왔다. 이후 2015년 국립현대미술관 덕수궁관에서 이쾌대의 대규모 회고전이 열렸을 때, 미술관은 이 작품을 구입하여 공개하였다.

Lee Qoede (1913-1965), *Portrait of a Lady*
1940s, Oil on canvas, 45.5×38cm

After attending Hwimun High School, Lee Qoede studied at the Imperial Art School in Tokyo. Upon his return to Korea in 1939, Lee organized the Association of New Artists, propelling himself to the forefront of the Korean art world. Even amidst the turmoil of Korean independence in 1945, Lee persisted in his artistic craft, producing multiple masterpieces. In addition to his works, he provided a jolt to the art field by establishing the Association of Korean Fine Art Culture and by opening the Seongbuk Painting Institute in 1947. With the outbreak of the Korean War in 1950, however, Lee was imprisoned by the U.S. Army in the Geoje P.O.W. Camp. After North and South Korea agreed to their truce in 1953, the two countries exchanged prisoners of war, and Lee chose to go to North Korea. Thus, most of his extant works in South Korea were produced prior to 1950. It is estimated that Lee painted *Portrait of a Lady* sometime between 1945 and 1950, with his beloved wife Yu Gapbong likely serving as the model. The determined facial expression of the women, dressed in Korean traditional costume against a dark background, delivers a powerful impression. Before defecting to North Korea, Lee Qoede gave this painting to the poet Jo Byeonghwa, who kept it in hiding until 1988, when the ban on artists who defected to North Korea was lifted. In 2015, MMCA Deoksugung purchased the work and showed it at its major retrospective exhibition on Lee Qoede.　Ⓚ

• 송수남, 〈여름나무〉
2000, 종이에 수묵, 147×210.3cm

송수남(1938-2013)은 홍익대학교 미술대학을 졸업하고 화가로 성장했으며, 이후 모교의 교수로 활동하며 후학을 양성했다. 그는 초기부터 수묵화의 전통적 조형어법을 따르지 않고 먹 특유의 속성과 효과를 새롭게 개척하여 즉흥적이고도 분방한 수묵화 세계를 일구었다.

〈여름나무〉는 먹의 매재적 효과를 극대화하는 데 주력했던 송수남 작품세계의 특징을 잘 보여주는 그림이다. 작품의 제목처럼 화면에는 단순화된 나무의 숲이 표현되어 있다. 다양한 농담의 먹을 십분 활용함으로써 여름 수목의 무성한 자태를 드러냈다. 이 작품에서 작가의 의도는 여름 나무를 표현하는 것이 아니라 여름나무라는 연상 대상을 이용하여 먹의 다양하고도 아름다운 표현성을 실험하는 것이었다. 이는 1980년대 송수남을 비롯한 일군의 수묵채색화가들이 주도했던 수묵화운동의 조형성이 반영된 것이기도 하다. 수묵화운동은 전통회화에서 중시되었던 먹이 서구 중심으로 재편된 20세기 후반의 시각, 물질문화의 환경 속에서 소외된 상황을 타개하려는 의도로 등장한 것이다. 〈여름나무〉는 그러한 시대상과 작가의 조형의지를 반영하고 있는 작품이기에 의미가 크다. 이 그림은 2014년 남천추모사업회의 기증을 통해 소장하게 되어, 국립현대미술관 덕수궁관에서 열린 《수묵인, 남천 송수남》전에 출품되었다.

Song Soonam (1938-2013), *Summer Trees*
2000, Ink on paper, 147×210.3cm

This painting is an excellent example of the late works of Song Soonam, who creatively applied the traditional elements of ink painting. As conveyed by the title, the painting presents a simplified rendering of thick summer trees. But rather than depicting the trees realistically, Song pursued a more experimental expression, utilizing the wide spectrum of ink shades to maximum effect. By the late twentieth century, the traditional genre of ink-wash painting had been cast aside amidst the rise of Western-style art and material culture. But in the 1980s, Song Soonam and other artists addressed this situation by leading a revival of the genre. This work, which was donated to MMCA by the Song Soonam Foundation in 2014, reflects the spirit of that revival, along with the creative mind of the artist. 🄑

● 안상철, 〈몽몽춘(朦夢春)〉
1961, 종이에 수묵채색, 돌, 242×50cm

안상철(1927-93)은 1954년 서울대학교 미술대학을 졸업
하면서 화가로 성장했다. 그는 1953년과 1955년의《대한
민국미술전람회》에서 입선을, 1956년과 1957년 같은 전
람회에서 문교부장관상을, 1958년과 1959년에는 부통령
상과 대통령상을 받으며 확고한 기성 작가로 자리매김했
다. 또한 1960년대 이후로는 서라벌예술대학과 성신여자
대학교 교수로 활동하며 후학을 양성했다. 그는 전통적 양
식의 수묵화에 추상적 요소와 새로운 매재를 적극 수용함
으로써 변모를 꾀했다.

〈몽몽춘〉은 다양한 재료의 적용을 통해 수묵채색화의 변
화를 모색했던 안상철 작품세계의 특징을 잘 보여주는 그
림이다. 높이 242cm, 폭 50cm의 세장한 화면에 가벼운 붓
놀림과 드리핑, 약간의 채색을 더하여 화면의 바탕을 만들

고 그 위에 작은 돌들을 덧붙였다. 2차원의 화면에 3차원
의 돌을 배치한 점은 수묵채색화의 평면성을 깼다는 점에
서 의미가 크다. 이처럼 일종의 오브제를 화면의 조형적
요소로서 활용한 점은 작품이 제작된 1961년 당시로서 유
례가 없는 선구적인 것이었다. 화면의 돌은 자연 및 생명
의 시각화, 조형화로서 원초적인 순수성을 표현하고자 했
던 안상철의 의도가 반영된 것이다. 유럽 앵포르멜 작가들
의 경우도 타르, 모래, 흙, 자갈 등을 활용한 사례가 있으므
로 이는 동서양 조형의 결합을 추구한 작가의 면모를 반영
하는 것이라 할 수 있다. 이 작품은 2000년 유족으로부터
구입하여 소장하게 되었으며, 2003년 덕수궁관에서 열린
《안상철: 수묵과 오브제》전에 출품되었다.

Ahn Sangchul (1927-1993), *Dream of Spring*
1961, Stone, ink, and color on paper, 242×50cm

As exemplified by *Dream of Spring*, Ahn Sangchul
revolutionized the traditional genre of ink-wash paintings
by applying unconventional materials. The tall narrow
painting is filled with light brushstrokes and drips of various
colors, with small stones attached to the surface. The use of
actual stones breaks the two-dimensionality of traditional
ink-wash paintings, for added depth and texture. Moreover,
the stones demonstrate Ahn's devotion to expressing the

pure ideals of the natural world. By the early 1960s, some
European artists of the Art Informel movement were using
sand, dirt, tar, and gravel in their contemporary works, but
Ahn was the first Korean artist to use three-dimensional
objects in ink-wash paintings. Thus, this painting,
which was purchased from the artist's family in 2000, is
a landmark example of the innovative combination of
Eastern and Western aesthetics. Ⓑ

- **이응노, 〈문자 추상 (콤포지션)〉**

 1963, 캔버스, 종이에 수묵채색, 137×70cm

이응노(1904-89)는 김규진에게서 그림을 배운 이래 전통적 화풍을 구사하는 화가로 성장했으며 1932년 제11회 《조선미술전람회》에서 특선을 수상했다. 이후 1935년에는 일본으로 건너가 도쿄 혼고(本鄕)아카데미와 가와바타(川端)미술학교에서 각각 유화와 수묵채색화를 학습하며 작품세계의 새로운 모색을 시작했다. 기존의 전통적인 수묵화를 추상미술 등 서양의 조형과의 접목을 통해 변모시키고자 했던 것이다. 이후 그는 줄곧 이를 작품 제작의 핵심적 요소로 삼았다.

〈문자 추상〉은 전통성이 강한 수묵채색화에서의 혁신을 모색했던 이응노의 전위적(前衛的) 특징을 잘 보여주는 그림이다. '추상(抽象)'이라는 제목에서부터 과거 수묵화와의 강한 차별성을 보여주고 있다. 서구로부터 기원한 추상 미술의 형식을 수묵채색화에 적용시켰음을 명시한 것이다. 캔버스를 바탕으로 삼았다는 점도 새로운 것이다. 문자를 연상시키는 형상들이 표현되었지만 구체적으로 인지하기는 힘들다. 문자의 의미는 배제하고, 그 자체가 갖는 조형성을 해체, 변형하여 작품의 주요한 표현 방식으로 활용한 것이다. 20세기 이전 동아시아에서 예술로서 서예가 높은 위상을 지닌 장르였던 만큼 이는 일정 부분 전통의 계승이라는 측면도 강하게 지니고 있다. 동아시아 전통의 서예와 서양의 새로운 조류인 추상미술을 접목한 것이기에 그 의미가 크다. 이 작품은 2002년 유족으로부터 구입되어, 2004년 덕수궁에서 열린 《이응노 탄생 100주년 기념》전에 출품되었다.

Lee Ungno (1904-1989), *Letter Abstract (Composition)*

1963, Ink and color on paper on canvas, 137×70cm

Letter Abstract conveys the avant-garde spirit of Lee Ungno, who creatively modified the traditional genre of ink-wash painting. By using the word "abstract" in the title, Lee clearly showed his intention to apply the spirit of abstract art, which was then the dominant movement in Western art, to Eastern ink-wash painting. Firstly, unlike traditional ink paintings on paper, this work is executed on a canvas. Also, while the shapes on the canvas roughly resemble written characters or letters, they cannot actually be discerned as such. By deconstructing the shapes, Lee subverts any possible linguistic interpretation, thus highlighting the pure formal qualities of the characters. In the Eastern tradition, calligraphy has long been revered as one of the highest forms of art. While this work acknowledges that tradition, it also represents a new approach to calligraphy in the context of Western abstract art. This work was purchased from the family of the artist in 2002. ⧉

- **유영국, 〈작품 (산)〉**
 1968, 캔버스에 유채, 135×135cm

유영국(1916-2002)은 경상북도 울진(당시 강원도)에서 태어나 경성제2고등보통학교를 자퇴한 후 일본에 건너가 문화학원에서 미술을 공부했다. 재학 때부터 당시 일본의 전위적인 미술 단체에서 활동하였고, 김환기, 문학수, 이중섭과 함께 자유미술가협회를 무대로 추상화의 영역을 개척하였다. 귀국하여 생업에 종사하다가 1950년대 후반부터 본격적으로 미술계에서 활약, 여러 미술 단체를 주도하며 한국 미술계를 진일보시키는 데 기여했다. 그러나 1964년부터는 대부분의 그룹 활동을 그만두고 홀로 작업에 매진하며, 약 2년에 한 번씩 정기적으로 개인전을 개최, 꾸준히 신작을 발표하였다.

이 작품은 1968년 신세계화랑에서 열린 그의 세 번째 개인전에 출품되었을 것으로 추정되는데, 이 해는 유영국의 평생 화업에서 가장 '빛나는' 절정의 시기에 해당된다. 그는 평생 일관되게 '산'을 주제로 작업을 했는데, 여기서 '산'은 정사각형의 화면을 가로지른 '대각선'으로 환원되고, 산등성이가 교차하는 그 너머에는 푸른 하늘, 혹은 깊은 바다가 펼쳐지는 듯하다. 물감을 여러 번 겹쳐 칠하여 깊은 깊이감을 연출함으로써, 관객은 그가 만든 색채의 심연 속으로 빨려 들어갈 것 같은 느낌을 갖게 된다. 2016년 유영국 탄생 100주년을 맞아 국립현대미술관 덕수궁관에서 개최된《유영국: 절대와 자유》전에 출품되었고, 이를 계기로 미술관에서 구입한 작품이다.

Yoo Youngkuk (1916-2002), *Work (Mountain)*
1968, Oil on canvas, 135×135cm

After dropping out of Seoul Second High School, Yoo Youngkuk went to Japan to study art at Bunka Gakuin University. In Japan, he participated in various avant-garde art groups, the most notable of which was the Association of Free Artists, the pioneering group of abstract artists that included Kim Whanki, Moon Haksoo, and Lee Jungseob. After returning to Korea, he rose to prominence in the late 1950s as the leader of various art groups. In 1964, however, Yoo ended his involvement with art groups and spent the latter half of his career focused solely on his own artistic creations. From 1964, he persistently produced new works, which he presented at solo exhibitions approximately every other year. *Work (Mountain)* is thought to have been shown at Yoo's third solo exhibition, held at Shinsegae Gallery in 1968, the year which marked the pinnacle of his career. The mountain was a favored motif that Yoo worked on throughout his entire career. In this work, the mountain has been reduced to its basic form of diagonal lines crossing the square canvas. In the background beyond the overlapping ridges is a triangle of blue, perhaps representing the sky or ocean. By repeatedly applying layers of paint, Koo was able to give his paintings a remarkable depth, making viewers feel as if they are being pulled into an abyss of color. To commemorate the 100th anniversary of Yoo's birth, MMCA Deoksugung presented *100th Anniversary of Korean Master: Yoo Youngkuk* in 2016. After being featured at that exhibition, this work was purchased by the museum. Ⓚ

- **한묵, 〈금색운의 교차〉**
 1991, 캔버스에 유채, 254×202cm

한묵(1914-2016)은 서울 출생으로 일본의 가와바타(川端)미술학교에서 미술을 공부하였고, 해방 후 홍익대학교 교수를 하다가 1961년 프랑스 파리로 이주하였다. 그는 2016년 만 102세의 나이로 영면할 때까지 평생 파리의 작은 아틀리에에서 '우주'를 생각하며 작업에 매진하였다. 그의 생애에서 가장 큰 충격을 던져 준 사건은 1969년 우주선 아폴로 호의 달 착륙이었는데, 한묵은 당시 이 사건을 TV 뉴스로 접한 후 약 3년간 붓을 들지 못했다고 한다. 그 충격 이후, 새로운 시대 '미술'의 향방에 대한 고민을 거쳐 나온 그의 작품이 이른바 '4차원'의 기하학적 추상화들이다. 〈금색운의 교차〉는 우주적 진동과 리듬, 그리고 그것이 교차하고 확장되는 에너지를 표현한 작품이다. 엄연히 존재하지만, 인간이 잘 인식하지 못하는 우주적 원리를 회화를 통해 시각화하는 것이 작가의 목표였다. 그의 나이 만 77세에 제작된 이 만년의 역작은, 2003년 국립현대미술관 덕수궁관에서 열린 한묵의 대규모 회고전에서 대표작으로 주목받았다. 이후 2013년 작가의 생존시에 국립현대미술관에서 이 작품을 구입하였다.

Han Mook (1914-2016), *Crossing of Gilded Rhyme*
1991, Oil on canvas, 254×202cm

Born in Seoul, Han Mook studied art at Kawabata Art School in Japan. After Korea regained independence in 1945, Han served as a professor at Hongik University, before moving to Paris in 1961. Up until his death in 2016 at the age of 102, Han spent most of his days in his small atelier in Paris, fervently producing new artworks and pondering the mysteries of life and the universe. The turning point of Han's career came in 1969, when he watched with amazement as Apollo 11 landed on the moon. According to the artist himself, he was so stunned by this unfathomable event that he was unable to paint for about three years, as he contemplated the future direction of art. He eventually recovered from his shock and began to create entirely new works that he called "four-dimensional" geometric abstract paintings. In these paintings, Han aimed to visualize the cosmic order that underlies our existence, but remains almost impossible to perceive. *Crossing of Gilded Rhyme*, painted when Han was seventy-seven years old, is imbued with the overlapping and expanding energy of cosmic rhythms and oscillations. In 2003, MMCA Deoksugung held a retrospective exhibition of Han's work, where this painting received great acclaim as the representative work of his late career. The museum then purchased it from the artist in 2013. Ⓚ

출품작 목록　　　　　　　　List of Works

※ 출품작 리스트에 게재된 작품 가운데 일부는 전시기간 중 교체 전시될 수 있습니다.

01 이영일, 〈시골소녀〉
 1928, 비단에 채색, 152×142.7cm

 Lee Youngil, *Country Girl*
 1928, Color on silk, 152×142.7cm

04 김종태, 〈노란 저고리〉
 1929, 캔버스에 유채, 52×44cm

 Kim Jongtae, *Yellow Jeogori, Korean Traditional Jacket*
 1929, Oil on canvas, 52×44cm

02 김기창, 〈가을〉
 1935, 비단에 채색, 170.5×110cm

 Kim Kichang, *Autumn*
 1935, Color on silk, 170.5×110cm

05 이종우, 〈인형이 있는 정물〉
 1927, 캔버스에 유채, 53.3×45.6cm

 Lee Chongwoo, *Still Life with a Doll*
 1927, Oil on canvas, 53.3×45.6cm

03 고희동, 〈자화상〉
 1915, 캔버스에 유채, 61×46cm

 Ko Huidong, *Self-portrait*
 1915, Oil on canvas, 61×46cm

06 이마동, 〈남자〉
 1931, 캔버스에 유채, 115×87cm

 Lee Madong, *Man*
 1931, Oil on canvas, 115×87cm

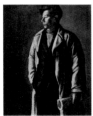

07 윤승욱, 〈피리부는 소녀〉
1937, 청동, 33×35×150cm

Yun Seunguk, *Girl Playing the Flute*
1937, Bronze, 33×35×150cm

08 김인승, 〈홍선(紅扇)〉
1954, 캔버스에 유채, 96×70cm

Kim Inseung, *Red Fan*
1954, Oil on canvas, 96×70cm

09 도상봉, 〈한정(閑靜)〉
1949, 캔버스에 유채, 116×90cm

To Sangbong, *Stillness*
1949, Oil on canvas, 116×90cm

10 심형구, 〈포즈〉
1939, 캔버스에 유채, 115×87cm

Shim Hyungkoo, *Pose*
1939, Oil on canvas, 115×87cm

11 김주경, 〈북악산을 배경으로 한 풍경〉
1927, 캔버스에 유채, 97.5×130.5cm

Kim Jukyung, *Landscape against Mt. Bukak*
1927, Oil on canvas, 97.5×130.5cm

12 구본웅, 〈친구의 초상〉
1935, 캔버스에 유채, 62×50cm

Gu Bonung, *Portrait of a Friend*
1935, Oil on canvas, 62×50cm

13 김환기, 〈론도〉
1938, 캔버스에 유채, 61×71.5cm

Kim Whanki, *Rondo*
1938, Oil on canvas, 61×71.5cm

14 정규, 〈교회〉
1955, 캔버스에 유채, 55×60cm

Chung Kyu, *Church*
1955, Oil on canvas, 55×60cm

15 장욱진, 〈까치〉
1958, 캔버스에 유채, 40×31cm

Chang Ucchin, *Magpie*
1958, Oil on canvas, 40×31cm

16 이중섭, 〈투계〉
1955, 종이에 유채, 28.5×40.5cm

Lee Jungseob, *Cock Fighting*
1955, Oil on paper, 28.5×40.5cm

17 박수근, 〈할아버지와 손자〉
1960, 캔버스에 유채, 146×98cm

Park Sookeun, *Grandfather and Grandson*
1960, Oil on canvas, 146×98cm

18 조석진, 〈노안(蘆雁)〉
1910, 종이에 수묵, 125×62.5cm

Cho Seokjin, *Wild Geese*
1910, Ink on paper, 125×62.5cm

19 이상범, 〈초동(初冬)〉
1926, 종이에 수묵채색, 152×182cm

Lee Sangbeom, *Early Winter*
1926, Ink and color on paper, 152×182cm

20 김영기, 〈향가일취(鄕家逸趣)〉
1946, 종이에 수묵채색, 170×90cm

Kim Youngki, *A Scene of Native Village*
1946, Ink and color on paper, 170×90cm

21 오지호, 〈남향집〉
1939, 캔버스에 유채, 80×65cm

Oh Jiho, *Sunny Place*
1939, Oil on canvas, 80×65cm

22 이동훈, 〈정물〉
1960, 캔버스에 유채, 129×97cm

Lee Donghoon, *Still Life*
1960, Oil on canvas, 129×97cm

23 박생광, 〈제왕(帝王)〉
1982, 종이에 채색, 136×138cm

Park Saengkwang, *Emperor*
1982, Color on paper, 136×138cm

24 임용련, 〈에르블레 풍경〉
1930, 종이에 유채, 24.2×33cm

Lim Yongryeon, *Landscape of Herblay*
1930, Oil on paper, 24.2×33cm

25 임군홍, 〈고궁의 추광〉
1940, 캔버스에 유채, 60×72cm

Lim Gunhong, *Old Palace in Autumn*
1940, Oil on canvas, 60×72cm

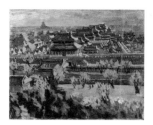

26 박고석, 〈범일동 풍경〉
1951, 캔버스에 유채, 39.3×51.4cm

Park Kosuk, *Landscape of Beomil-dong*
1951, Oil on canvas, 39.3×51.4cm

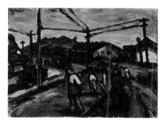

27 김세용, 〈이향(離鄕)〉
연도미상, 캔버스에 유채, 61×73cm

Kim Seyong, *Away from Hometown*
Undated, Oil on canvas, 61×73cm

28 이중섭, 〈부부〉
1953, 종이에 유채, 40×28cm

Lee Jungseob, *A Couple*
1953, Oil on paper, 40×28cm

29 김환기, 〈여름달밤〉
1961, 캔버스에 유채, 194×145.5cm

Kim Whanki, *Moonlight in Summer*
1961, Oil on canvas, 194×145.5cm

30 김환기, 〈달 두 개〉
1961, 캔버스에 유채, 130×193cm

Kim Whanki, *Two Moons*
1961, Oil on canvas, 130×193cm

31 유영국, 〈산(지형)〉

1959, 캔버스에 유채, 130.8×193cm

Yoo Youngkuk, *Mountain(Topography)*

1959, Oil on canvas, 130.8×193cm

32 휴버트 보스, 〈서울 풍경〉

1898, 캔버스에 유채, 31×69cm

Hubert Vos, *Landscape of Seoul*

1898, Oil on canvas, 31×69cm

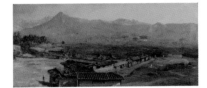

33 안중식, 〈산수〉

1912, 비단에 수묵채색, 155.5×39×(10)cm

An Chungsik, *Landscape*

1912, Ink and color on silk, 155.5×39×(10)cm

34 이인성, 〈카이유〉

1932, 종이에 수채, 72.5×53.5cm

Lee Insung, *Calla*

1932, Color on paper, 72.5×53.5cm

35 김복진, 〈미륵불〉

1935(1999 복제), 청동, 47×47×114cm

Kim Bokjin, *Maitreya*

1935 (plaster cast original)/1999 (bronze cast from the original), Bronze, 47×47×114cm

36 김만술, 〈해방〉

1947, 청동, 30×30×70cm

Kim Mansul, *The Liberation*

1947, Bronze, 30×30×70cm

37 차근호, 〈성모상〉
1956, 석고, 25×13×85cm

Cha Keunho, *Statue of the Virgin Mary*
1956, Plaster, 25×13×85cm

38 백문기, 〈모자상〉
1959, 청동, 25×21×24cm

Paik Moonki, *Mother and Son*
1959, Bronze, 25×21×24cm

39 노수현, 〈산수〉
1940, 비단에 수묵채색, 123.5×33.5x(12)cm

Ro Suhyoun, *Landscape*
1940, Ink and color on silk, 123.5×33.5×(12)cm

40 정찬영, 〈공작〉
1935, 비단에 수묵채색, 144.2×49.7cm

Jung Chanyoung, *Peacock*
1935, Ink and color on silk, 144.2×49.7cm

41 이도영, 〈기명절지〉
1923, 종이에 수묵채색, 34×168.5cm

Lee Doyoung, *Vessels and Plants*
1923, Ink and color on paper, 34×168.5cm

42 진환, 〈천도와 아이들〉
1940년대, 마포에 크레용, 31×93.5cm

Jin Hwan, *Heavenly Peaches and Children*
1940s, Crayon on hemp, 31×93.5cm

43 김용준, 〈다알리아와 백일홍〉
1930, 캔버스에 유채, 60.8×41cm

Kim Yongjun, *Dahlia and Zinnia*
1930, Oil on canvas, 60.8×41cm

44 신홍휴, 〈정물〉
1931, 캔버스에 유채, 37.5×45.5cm

Shin Honghyu, *Still Life*
1931, Oil on canvas, 37.5×45.5cm

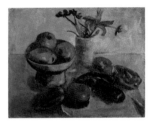

45 백태원, 〈장식장〉
1960, 나전칠 및 난각, 99.7×154×29cm

Paik Taewon, *Cabinet*
1960, Lacquerware inlaid with mother-of-pearl
and egg shell, 99.7×154×29cm

46 이신자, 〈회고〉
1959, 천에 염색, 85×59cm

Lee Shinja, *Recollection*
1959, Dyed fabric, 85×59cm

47 채용신, 〈전우 초상〉
1911, 종이에 수묵채색, 65.8×45.5cm

Chae Yongshin, *Portrait for Jeon Woo*
1911, Ink and color on paper, 65.8×45.5cm

48 채용신, 〈면암 최익현 초상〉
1925, 비단에 수묵채색, 101.4×52cm

Chae Yongshin, *Portrait of Choi Ikhyun*
1925, Ink and color on silk, 101.4×52cm

49 장우성, 〈귀목〉
1935, 비단에 수묵채색, 145×178cm

Chang Wooseong, *Returning Shepherd*
1935, Ink and color on silk, 145×178cm

50 박노수, 〈선소운(仙蕭韻)〉
1955, 종이에 수묵채색, 187×158cm

Park Nosoo, *Mystic Sound of Tungso*
1955, Ink and color on paper, 187×158cm

51 장운상, 〈미인〉
1956, 종이에 수묵채색, 79.5×82.5cm

Chang Unsang, *Beautiful Women Painting*
1956, Ink and color on paper, 79.5×82.5cm

52 최근배, 〈농악〉
1942, 종이에 수묵채색, 146×84.8×(2)cm

Choi Keunbae, *A Farmers' Folk Band*
1942, Color on paper, 146×84.8×(2)cm

53 김은호, 〈메이란팡(梅蘭芳)〉
1975-76 추정, 비단에 수묵채색, 161×77cm

Kim Eunho, *Mei Lanfang*
c.1975-76, Ink and color on silk, 161×77cm

54 김중현, 〈춘양(春陽)〉
1936, 종이에 수묵채색, 106×216.8cm

Kim Junghyun, *The Spring Season*
1936, Ink and color on paper, 106×216.8cm

55 김기창, 〈정청(靜聽)〉
1934, 비단에 수묵채색, 159×134.5cm

Kim Kichang, *Quiet Listening*
1934, Ink and color on silk, 159×134.5cm

56 변관식, 〈외금강 삼선암 추색(外金剛 三仙巖 秋色)〉
1966, 종이에 수묵채색, 125.5×125.5cm

Byeon Gwansik, *Samseonam Rock in Mt. Geumgang in Fall*
1966, Ink and color on paper, 125.5×125.5cm

57 허건, 〈삼송도〉
1974, 종이에 수묵채색, 131×103cm

Heo Geon, *Three Pines*
1974, Ink and color on paper, 131×103cm

58 이용우, 〈점우청소(霑雨晴疎)〉
1935, 비단에 수묵, 137×110.5cm

Lee Yongwoo, *Tranquility after the Rain*
1935, Ink on silk, 137×110.5cm

59 성재휴, 〈고사(古寺)〉
1947, 종이에 수묵채색, 67×127cm

Sung Jaehyu, *Old Temple*
1947, Ink and color on paper, 67×127cm

60 정종여, 〈가야산하〉
1941, 종이에 수묵채색, 127×24×(10)cm

Chung Chongyuo, *Landscape*
1941, Ink and color on paper, 127×24×(10)cm

61 김종영, 〈작품 76-14〉
1976, 석조, 42×32×43cm

Kim Chongyung, *Work 76-14*
1976, Marble, 42×32×43cm

62 김종영, 〈작품 79-12〉
1979, 나무, 26×16×49cm

Kim Chongyung, *Work 79-12*
1979, Wood, 26×16×49cm

63 권진규, 〈지원의 얼굴〉
1967, 테라코타, 32×23×50cm

Kwon Jinkyu, *Jiwon's Face*
1967, Terra-cotta, 32×23×50cm

64 권진규, 〈말〉
1960년대, 점토에 채색, 23×40×50.5cm

Kwon Jinkyu, *Horse*
1960s, Color on clay, 23×40×50.5cm

65 장욱진, 〈독〉
1949, 캔버스에 유채, 45.8×38cm

Chang Ucchin, *Jar*
1949, Oil on canvas, 45.8×38cm

66 도상봉, 〈국화〉
1975, 캔버스에 유채, 65×53cm

To Sangbong, *Chrysanthemum*
1975, Oil on canvas, 65×53cm

67 김종태, 〈석모 주암산〉
1935, 캔버스에 유채, 38.3×46cm

Kim Jongtae, *Sunset of Mt. Juam*
1935, Oil on canvas, 38.3×46cm

68 김종찬, 〈연〉
1941, 캔버스에 유채, 33×46cm

Kim Jongchan, *Lotus*
1941, Oil on canvas, 33×46cm

69 김종찬, 〈토담집〉
1939, 캔버스에 유채, 61×73cm

Kim Jongchan, *An Earthen-Walled Hut*
1939, Oil on canvas, 61×73cm

70 이중섭, 〈정릉 풍경〉
1956, 종이에 유채, 연필, 크레파스, 44×30cm

Lee Jungseob, *Landscape of Jeongneung, Seoul*
1956, Oil, pencil and crayon on paper, 44×30cm

71 이중섭, 〈소년〉
1943–45, 종이에 연필, 26.2×18.3cm

Lee Jungseob, *A Boy*
1943-45, Pencil on paper, 26.2×18.3cm

72 이중섭, 〈세 사람〉
1943–45, 종이에 연필, 18.3×27.7cm

Lee Jungseob, *Three People*
1943-45, Pencil on paper, 18.3×27.7cm

73 변월룡, 〈송정리(평안북도 피현군)〉
1958, 종이에 에칭, 23×35cm

Pen Varlen, *Songjoeng-ri(Pihyeon-gun)*
1958, Etching on paper, 23×35cm

74 변월룡, 〈빨간 저고리를 입은 소녀〉
1954, 캔버스에 유채, 45.5×33cm

Pen Varlen, *A Girl in Red Jegori(Korean traditional jacket)*
1954, Oil on canvas, 45.5×33cm

75 이쾌대, 〈여인 초상〉
1940년대, 캔버스에 유채, 45.5×38cm

Lee Qoede, *Portrait of a Lady*
1940s, Oil on canvas, 45.5×38cm

76 류경채, 〈페림지 근방〉
1949, 캔버스에 유채, 94×129cm

Ryu Kyungchai, *Neighborhood of a Bare Mountain*
1949, Oil on canvas, 94×129cm

77 최영림, 〈여인의 일지〉
1959, 캔버스에 유채, 105×145cm

Choi Youngrim, *Diary of Woman*
1959, Oil on canvas, 105×145cm

78 전혁림, 〈화조도〉
1954, 캔버스에 유채, 42.5×73cm

Chun Hyucklim, *Flower and Bird Painting*
1954, Oil on canvas, 42.5×73cm

79 권옥연, 〈꿈〉
1960, 캔버스에 유채, 73×100cm

Kwon Okyon, *Dream*
1960, Oil on canvas, 73×100cm

80 정점식, 〈실루엣〉
1957, 캔버스에 유채, 85×50.5cm

Chung Jeumsik, *Silhouette*
1957, Oil on canvas, 85×50.5cm

81 정점식, 〈하경(下鏡)〉
1973, 캔버스에 유채, 132.5×92cm

Chung Jeumsik, *Human Figures and Geometrical Pattern*
1973, Oil on canvas, 132.5×92cm

82 서세옥, 〈사람들〉
1983, 종이에 수묵, 160×137cm

Suh Seok, *People*
1983, Ink on paper, 160×137cm

83 송수남, 〈여름나무〉
2000, 종이에 수묵, 147×210.3cm

Song Soonam, *Summer Trees*
2000, Ink on paper, 147×210.3cm

84 안상철, 〈몽몽춘(朦夢春)〉
1961, 종이에 수묵채색, 돌, 242×50cm

Ahn Sangchul, *Dream of Spring*
1961, Stone, ink and color on paper, 242×50cm

85 이응노, 〈문자추상(콤포지션)〉
1963, 캔버스, 종이에 수묵채색, 137×70cm

Lee Ungno, *Letter Abstract(Composition)*
1963, Ink and color on paper on canvas,
137×70cm

86 이응노, 〈No. 64〉
1986, 종이에 수묵, 211×270cm

Lee Ungno, *No. 64*
1986, Ink on paper, 211×270cm

87 정탁영, 〈잊혀진 것들 97-19〉
1997, 종이에 수묵, 119.7×229.3cm

Chung Takyoung, *Forgotten Things 97-19*
1997, Ink on paper, 119.7×229.3cm

88 유영국, 〈작품(산)〉
1968, 캔버스에 유채, 135×135cm

Yoo Youngkuk, *Work(Mountain)*
1968, Oil on canvas, 135×135cm

89 정영렬, 〈적멸 79-3〉
1979, 캔버스에 유채, 130.4×161.8cm

Jung Yungyul, *Nirvana 79-3*
1979, Oil on canvas, 130.4×161.8cm

90 한묵, 〈금색운의 교차〉
1991, 캔버스에 유채, 254×202cm

Han Mook, *Crossing of Gilded Rhyme*
1991, Oil on canvas, 254×202cm

This book is published as a catalogue of exhibition, *Birth of the Modern Art Museum: Art and Architecture of MMCA Deoksugung*, which is held from 3rd May to 14th October in 2018 at the National Museum of Art, Deoksugung in Seoul.

Published by Misulmunhwa Publisher co.
Managed by Seungwan Kang
Edited by Inhye Kim, Wonjung Bae, Hyeyoung Moon
Sub-Edited by Chorong Lim
Texted by Jongheon Kim, Inhye Kim, Wonjung Bae
English Translation: Myongsook Park, Phillip Robert Maher
Designed by Yeoung Yoon

내가 사랑한 미술관
국립현대미술관 덕수궁관 20주년 기념전: 근대의 걸작

발행일	2018. 5. 2.
발행인	지미정
제작총괄	강승완
편집	김인혜, 배원정, 문혜영
편집 지원	임초롱
글	김종헌, 김인혜, 배원정
영문 번역	박명숙, 필립 마허
디자인	윤여웅
발행처	미술문화
	경기 고양시 일산동구 중앙로 1275번길 38-10, 1504호
	T 02.335.2964 F 031.901.2965
	www.misulmun.co.kr

이 도서의 국립중앙도서관 출판시도서목록(CIP)은 서지정보유통지원시스템 홈페이지(http://seoji.nl.go.kr)와 국가자료공동목록시스템(http://nl.go.kr/kolisnet)에서 이용하실 수 있습니다. (CIP 제어번호: CIP2018012054)

ISBN	979-11-85954-40-0 03600
값	16,000원